設計好改變

Design !n Action

策劃 香港設計中心

序一：擁抱改變的設計

設計反映著人類的文明進程和文化發展，今時今日有很多著名的設計博物館，令大家趨之若鶩「朝聖」參觀，而當中的設計展品，其實就是昔日大眾所用的日常生活用品。當人類的需求隨著時代變遷而有所改變，設計亦應該隨之改變，這樣才能真正提升我們的生活質素。

回首過去數年的疫情，令我們大大減少了面對面的社交，亦改變了不同行業的運作模式，其深遠影響延續至現時的復常生活。例如在家及彈性遙距工作的模式普及了，辦公室由純粹的上班地點，變成員工親身會面時所需要的相聚場所，因而更著重開放式空間，這些改變直接影響了室內設計和家具設計。有位家具廠家朋友告訴我，現在他已很少生產傳統辦公室間隔常用的 L 形寫字枱，更常推出用於入口大廳、聯誼休息室的家具。當社會的需求改變，設計行業更需要擁抱改變。而另一個我們需要推動的重要改變，是社會大眾對於設計的理解。

很多人仍誤解設計的力量，僅只於美化事物的外觀。其實設計是一種帶動創新的思維，當全球進入 VUCA 時代，面對易變性（Volatility）、不確定性（Uncertainty）、複雜性（Complexity）和模糊性（Ambiguity），我們更需要運用設計思維來應付種種挑戰。我發

覺不少香港年輕人，只因對設計欠缺全面的了解，而在升學和就業規劃上，與設計相關的學科和行業擦肩而過，實在非常可惜。香港設計中心的特別企劃「設計好改變」（Design !n Action）旨在帶來改變，透過多項活動讓學生接觸本地不同範疇的設計企業，並可以親身與設計師交流，從而認識設計的價值。

有別於香港設計中心過往策劃的各種項目，主要面向設計業界的專業人士、企業和設計師，自去年度（2021-2022）推出的特別企劃「設計好改變」，將參與群眾擴闊至本地大專、初中和高小學生。畢竟要推動本地設計生態的蓬勃發展，香港設計中心除了繼續協助新晉設計師踏上創業之路，更意識到培育設計人才，必須始於教育下一代。《設計好改變》本書記錄了此企劃當中 12 家參與設計企業的故事，讓大眾也能從中了解設計與生活的關係，以及其對社會的重要性。

當然，社會上各行各業皆可貢獻香港，我們不需要人人都去當設計師，然而培養全民的設計思維，讓大眾體驗設計的力量，絕對能裨益社會。在大自然以外，我們身邊所有事物和體驗，均是經過設計而來的。我曾經在一個研討會上，向一眾從事人力資源管理的觀眾，分享設計和設計思維的價值。起初他們以為自己的行業與設計毫不相干，其實以招聘員工為例，如何吸引人才、如何為應徵者進行面試，整個過程已是一個體

驗設計。不只營商牽涉設計，宏觀而言，我們的生活日常無不牽涉設計。說到底，設計精神就是一種以人為本的同理心，令我們對每事每物都充滿好奇心去了解。這份好奇心對於香港年輕人尤其重要，期望我們的下一代能帶著開放的心態去探索世界，盡展潛能。

嚴志明

香港設計中心主席

序二：為下一代撒下設計種子

我一直很喜歡「設計開放日」（Open House）的概念。英國倫敦自 90 年代舉辦的年度盛事「Open House London」，藉著開放建築空間，讓大眾參觀平常無法進入的地方，了解當中的設計，甚或與設計師交流。如今全球有近 50 個城市曾辦 Open House 活動，為我帶來啟發——如果我們想展示香港設計的力量，Open House 活動不是很好的方式嗎？

過往香港設計中心走進社區所辦的「設計營商周城區活動」、本地區域深度創意旅遊項目「#ddHK 設計 # 香港地」等，均以開放香港的城市空間為概念，而我們進行特別企劃「設計好改變」（Design !n Action）的時候，亦以 Open House 形式，帶領學生走進設計企業的工作空間，讓他們可以實地了解設計師的工作日常，親身與設計師互動交談。

回想首屆（2021-2022）「設計好改變」在疫情下推出，當時適逢香港設計中心踏入 20 周年，令我們的團隊更添使命感，策動對社會有意義的活動。「設計好改變」不僅是引領學生探索設計行業的教育項目，也讓設計師有機會接觸年輕人，了解他們的想法。那時在疫情的陰霾中，大家都看不清前路，反而令設計師份外渴望貢獻專長，透過參與「設計好改變」讓下一代學習運用設計思維，迎接和應付未來的挑戰。

而今年我們完成了第二屆（2022-2023）「設計好改變」，邀請近 60 家本地設計企業分享他們的專業知識，舉辦了逾 70 場活動，讓超過 300 位本地大專、初中和高小學生，認識設計的價值和職業生涯規劃。

很高興今屆「設計好改變」比去屆匯聚了更多參與者，其中一個令我印象深刻的活動，是由國際設計顧問公司靳劉高設計（KL&K Design）共同創辦人、著名設計師劉小康，為學生介紹他與香港藝術館聯合策劃、以漢字創意為主題的展覽。除了劉小康，我們還有幸邀請了他的設計師兒子劉天浩出席，分享如何與父親同樣踏上設計之路。今時今日，香港依然有「做創意行業會沒飯吃」的錯誤觀念，該次活動我們一改慣例，安排了一些學生家長參與，希望透過劉氏父子的故事，讓他們了解設計行業的價值與前景。《設計好改變》此書正正收錄了今屆部分參與設計企業的故事，讓大家安坐家中也能體驗 Open House 活動，從設計師的分享中獲得啟發。

多年來，香港設計中心舉辦過很多教育項目，而我接觸不少老師，他們都談及學生參加設計和創意活動的機會多不勝數，然而對相關行業的實況，卻欠缺認知。「設計好改變」旨在填補這個缺口，讓學生可以為升學和就業訂立更清晰的方向。早前我在一場為中學生而設的分享會中，便提到在香港各大專院校中，與設計相關的學系逾 30 個，從

事設計的發展和出路其實很多。衷心期望「設計好改變」日後繼續在學生心中，撒下設計的種子，讓我們的下一代提早裝備自己，成為新世代的設計人才。

林美華
香港設計中心業務發展及項目總監

序三：設計的傳承與變革

在這個全球競爭激烈的時代，創新和創意已成為成功的重要因素。設計師需要擁有豐富的創意和實踐經驗，才能夠在行業中脫穎而出。香港設計中心推出的「設計好改變」是一個對年輕世代非常重要的企劃，旨在培育新一代創新人才，推動本地設計和創意行業發展。這個企劃匯聚了近 60 家本地設計企業，其中多家更是國際知名，帶領學生從多方面了解不同的設計價值，認識設計行業的最新趨勢和最佳實踐。

參與「設計好改變」的成功設計企業均資歷深厚，而且具備專業知識，可以為學生提供指導和支持，幫助他們實現設計理念和創新想法，以應對社會上不同的挑戰。企劃為學生提供了難得的學習和實踐機會，協助他們發掘自己的創意潛能，提升設計能力，為未來的職業發展打下堅實的基礎，朝著夢想進發。

在參觀設計企業的過程中，學生能夠深入了解到不同設計領域的特點和要求。例如，在建築設計領域中，設計師需要考慮到建築物的實用性、美觀性和環保性等多個方面，才能夠建造出一座完美的建築物；在產品設計領域中，設計師需要根據市場需求和用戶體驗，設計出具有創新性和實用性的產品。學生可以從這些企業的實際案例中，學習到如何設計

出以人為本和具有價值的產品或服務。此外,透過參加計劃中不同的設計思維工作坊和創意體驗活動,學生能夠了解到如何運用設計和設計思維來解決問題和帶動創新。

香港設計師協會成立 50 周年,由創立至今見證設計業界的傳承及變革。隨著全球面對各式社會、經濟和環境問題,同時科技發展一日千里,設計師的角色也不斷改變,涵蓋的範疇亦愈來愈多樣化,以滿足來自各方面的需求。很高興見證《設計好改變》一書誕生,記錄創新設計範疇包括公共空間、藝術科技、社會創新、可持續性和體驗設計方面的故事,持續宣揚「設計好改變」企劃的理念和意義,啟發大眾和年輕一代,了解設計如何改善社會福祉,推動人類文明進步。

香港是一個充滿活力和創意的城市,擁有豐富的文化和歷史底蘊,同時也是一個國際商業和金融中心,這些特點為本地設計和創意行業帶來了無限的發展潛力。我期望「設計好改變」企劃能夠繼續為香港的設計行業作出貢獻,透過設計開放日的形式傳承設計的力量,成為未來創意人才的重要培訓平台,讓本地創意生態迎來更加繁盛的未來。

木下無為

香港設計師協會主席

序四：從設計帶出正向思維

英語中有句諺語「Is the glass half empty or half full?」，大致可翻譯為「杯子是半空還是半滿？」這句話寓意不同思維的人，面對同一件事亦會有不同的看法。把杯子看成半空，帶有杯子原來是滿的、現在只剩下半杯水的悲觀想法；相反，把杯子看成半滿，則帶著杯子原來是空的，但已經裝滿了一半，想把它繼續裝滿的樂觀想法。當然，半空是悲觀，半滿是樂觀，是一個很大的假設。如果我們的直覺是可以訓練的話，相信大部分人都希望培養把杯子看成「半滿」這種正向思維。在此，我想提出：設計過程就是一個鍛煉正向思維的過程。

很多時候，人們會將設計和藝術相提並論，但它們其實有著根本性的差異。設計源於需求，設計師要認清問題並予以解決，是面向受眾的；而藝術則提出問題，更多的是藝術家個人情感的表達。正如我們需要裝載液體，所以設計了杯子，隨著時代的進化，杯子的設計也變得五花八門；原始的人們聚居在一起，漸漸出現各種生活問題，需要通過城市設計來應對新挑戰，城市設計也因其複雜性而演變為一門專門學科。事實上，我們日常生活的大小事宜都與設計息息相關。

要創造一個好的設計，設計師首先會找出需求或問題核心。通過對需求

的理解和對問題的剖析，加上創新的想法，以設計來回應。這個過程既有客觀分析，也包含主觀的設計想法，通過各方考慮、平衡及取捨，最終達到就當前而言最佳的方案。設計思維是一個解決問題的過程，它的前提是正向思維：相信設計可以改善或完美解決問題。即使問題可能已被前人解決過，但設計師自身仍相信有改變的空間，可以比以前做得更好。正是在這種潛在的信念下，才有設計的行為。

設計思維是帶有正向思維的。世界正處於動盪不穩的年代，後疫情、戰亂、全球暖化等問題都需要我們關注，並用設計的維度去面對、去改變。美國建築師協會（香港分會）的目標是推廣高質量的設計、教育和專業實踐，並宣傳建築和設計在社會中的重要性，與「設計好改變」企劃培育香港新一代設計及創意人才、推廣設計力量的理念不謀而合，我們當然也十分支持香港設計中心推出如此有意義的活動。在《設計好改變》這本書中，我很高興看到多家本地設計企業在生活的不同領域探索設計，為社會帶出正能量。讓我們擁抱設計，帶著正向的思維，為創造一個美好的未來而努力！

陳麗姍

2022 年美國建築師協會（香港分會）主席

目錄

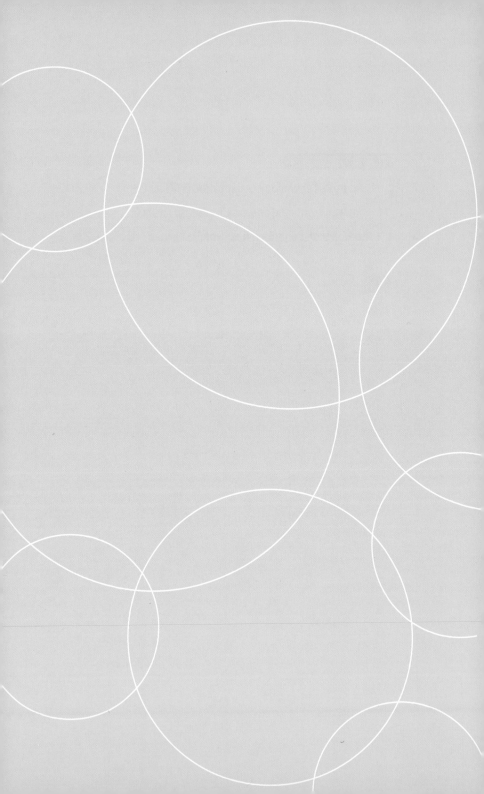

香港人多樓多，是世界上著名的集約型城市，然而我們尚有城市隙縫讓人舒一口氣，例如海濱公共空間。經過數年疫情的洗禮，我們更前所未有地體會到戶外公共空間何其重要。對於設計師，大街小巷都可以是設計的舞台，並藉此連繫社區。

Public Space

第一章　公共空間

ARTA Architects 1

當海濱
愈來愈好玩

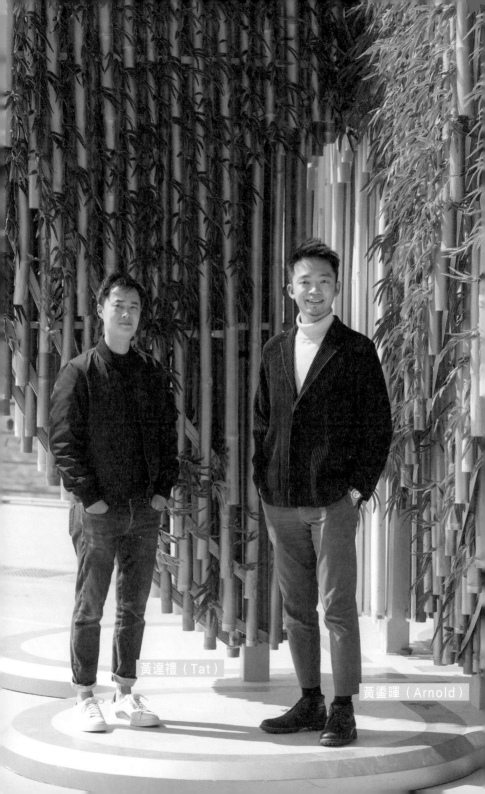

黃達禮（Tat）

黃鋆暉（Arnold）

位於炮台山海濱的東岸公園自 2021 年 9 月啟用後，總不乏人流。凝態建築設計（ARTA Architects, ARTA）創辦人黃鋆暉（Arnold）和黃達禮（Tat）既是常客，也為公園設計了多個藝術裝置。採訪當日，有人在藝術裝置打卡，有人在旁玩滑板和遛狗。Arnold 說：「以前海濱哪有這麼好玩？」

他和 Tat 都是 80 後，兒時對香港各區海旁的印象並非公共空間，而是休憩設施欠奉、甚至無路可達的地帶。可幸近年政府開放海濱予市民享用，ARTA 就在港九海濱設計逾十個項目，多產之中帶著愛，Tat 說：「我們做了這些設計後，看見很多人因此而找到玩樂空間，覺得海濱項目能對社會帶來很大的貢獻。」

疫後渴求公共空間

「ARTA」一字結合 Arnold 和 Tat 兩位建築師的名字，亦意指他們作 Art（藝術）及 Architecture（建築）雙線發展，融會兩者作為設計理念。

ARTA 在 2021 年 5 月才成立，品牌「年紀輕輕」已設計多達 20 個公共空間項目，半數位於海濱，如炮台山東岸公園、北角海濱花園、大角咀海輝道海濱花園等的藝術裝置。近年歷盡疫下被困家中的陰霾，Tat 發覺大眾比從前更愛戶外，更渴求公共空間。Arnold 難忘疫情期間，看見

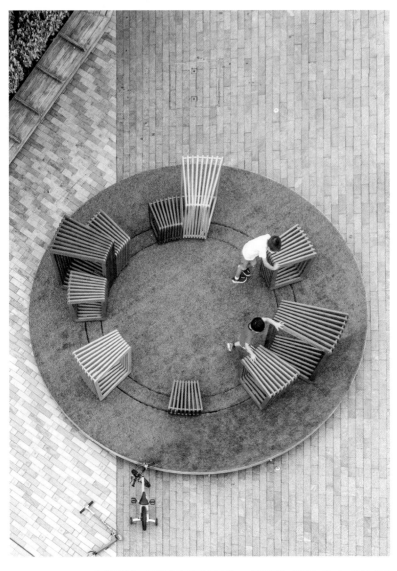

為海輝道海濱花園設計的公共家具「社交圈」。（圖片提供：ARTA Architects、Kelvin Ng）

位於東岸公園的藝術裝置「竹願」。

西九藝術公園和海濱長廊人山人海。

「大家架起的帳篷密密麻麻,畫面很震撼!那刻我發覺香港人需要的東西很簡單,就是一片大草地,一個靈活的地方去玩樂。這些觀察很影響 ARTA,令我們設計時著重靈活性。最理想的公共空間,是不局限公眾如何使用它。」出自 ARTA 的東岸公園「香港之光」字形藝術裝置就是例子。這個裝置由維多利亞港的英文「VICTORIA HARBOUR」巨型字母組成,它的鏤空網格設計,啟發自中國傳統窗框和屏風工藝,既可滲透

字形藝術裝置「香港之光」。

日光，亦鼓勵大眾步進字母之中。除此以外，Tat 說：「我們每次設計
裝置，都希望讓用家自行演繹它的用途。」

裝置中 C 字的高度適合讓人坐下，成為受歡迎的座椅，而每個空心字母
均讓人可置身其中打卡，都是 Arnold 和 Tat 的刻意設計。意料之外的是，
很多人愛在 O 字裡做瑜伽。Tat 笑說：「小朋友的玩法尤其意想不到，
例如很愛爬上網格，我們後來加上了溫馨提示，請大眾注意安全。」

小朋友愛在字母裝置中玩耍。（圖片提供：ARTA Architects、Kelvin Ng）

讓全民親水看海

ARTA 有機會設計多個海濱藝術裝置，起步和契機是參加本地相關的設計比賽。例如「香港之光」裝置就是「『維多利亞港』字形藝術裝置設計比賽」（由海濱事務委員會與發展局海港辦事處合辦）的勝出作品。該比賽開放予香港建築師學會、香港工程師學會等業界會員參加，Arnold 更喜見主辦方曾辦另一個「海濱公共傢俬設計比賽」，大降門檻，讓所有市民參加：「那樣大眾不只可以享用公共空間，還有機會參與它的設計。」

海濱的開揚海景對全民有著先天吸引力，Arnold 說：「香港人從小到大被灌輸的概念，是買樓要有海景才好。但其實即使家中無法看海，當香港有更多海濱公共空間和設計項目，便可讓市民來享受海景。」東岸公園有一道近 100 米長的防波堤伸展出海，末端位置能飽覽維港景色，ARTA 在旁設計了大型藝術裝置「流動維港」，是波浪形的天幕，遠觀像一條飄逸的絲帶，豐富了大眾看海的體驗。

「流動維港」由逾 15,000 條再生塑膠繩組成，靈感來自香港的天際線和海岸線形態，寓意保護可貴的藍綠空間資源。作品位處的防波堤不設圍欄，只張貼了安全告示和掛有救生圈；作品隨風飄動，另有一番美態，

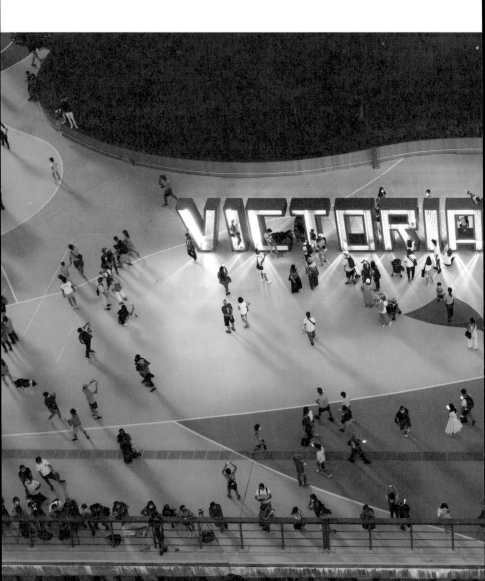

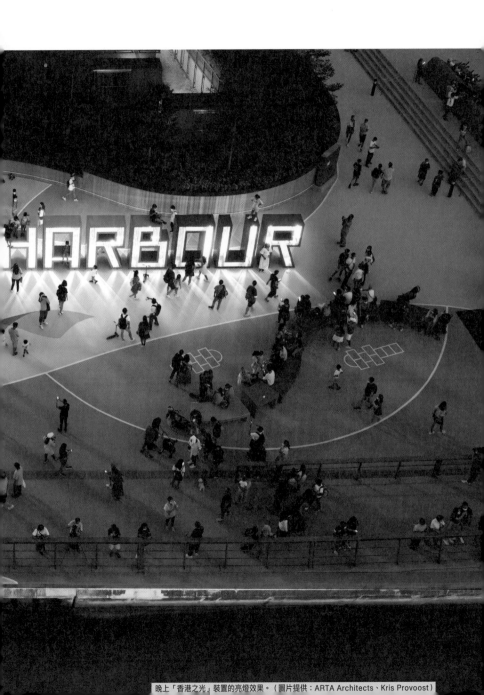

晚上「香港之光」裝置的亮燈效果。（圖片提供：ARTA Architects、Kris Provoost）

是一大進步的親水設計。Tat 特別有感說:「不設圍欄是發展局主動提議的,我感到很驚喜及鼓舞,畢竟過往因為投訴文化,政府的設計方案大多偏向保守,以免有任何風險。今次能讓公眾有更好的臨海體驗,希望大家都會欣賞和珍惜。」

設計可以很有愛

設計過多個海濱藝術裝置後,Arnold 和 Tat 親身感受到,公共空間能拉近人與人的距離。兩位設計師都居於附近,所以經常到東岸公園蹓躂。最令 Arnold 深刻的是,有次他去「流動維港」時遇見一位大叔,對方花足數分鐘,詳細向他介紹這個藝術裝置,顯然不知眼前人就是作品設計師。「原來他是那裡的清潔工,當日穿了便衣。因他看過作品旁的文字介紹很多遍,所以非常熟悉所有資料,平時會滔滔不絕地向途人講解!我很感謝他。這件事很有愛,他並非受僱去做介紹的,而是真心想推廣這件作品。」

Arnold 還與清潔工交換電話號碼,笑說:「日後作品有什麼『風吹草動』受損,他會即時告訴我!」Tat 想起 ARTA 曾在 2021 年於北角海濱花園設計了藝術裝置「北角交響樂」,由縱橫交錯的傳聲器組成,既可收集社區不同聲音,亦讓陌生人互傳「悄悄話」聊天。有位老伯很喜歡作品,還擔心 Tat 的生計,覺得設計師不懂賺錢,提議說:「作品那麼受歡迎,

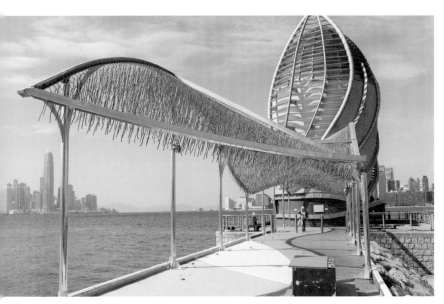

上｜大型藝術裝置「流動維港」。
下｜「流動維港」掛滿再生塑膠繩。

應該要收錢才讓人用嘛！」另外有位婆婆見他一表人才，「她說要介紹女兒給我認識！」已為人夫的 Tat 重提舊事也失笑。Arnold 說：「莫論不同的公共藝術裝置有什麼特定功能，當大家看見美麗的物件，自然會被吸引而上前觀看，有話題跟陌生人聊天，打破隔膜，這也是 ARTA 想做到的事。」

曾於北角海濱花園展出的藝術裝置「北角交響樂」。（圖片提供：ARTA Architects、Kelvin Ng）

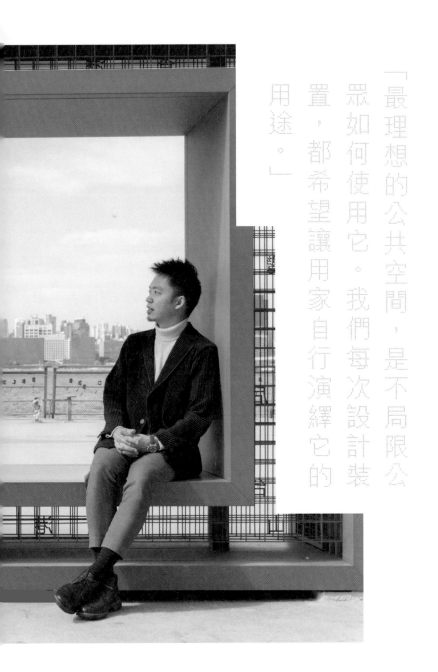

「最理想的公共空間，是不局限公眾如何使用它。我們每次設計裝置，都希望讓用家自行演繹它的用途。」

One Bite
Design Studio

�砌窿砌罅
美化社區

張國麟（Alan）

建築師張國麟（Alan）的一口設計工作室（One Bite Design Studio，下稱 One Bite）位於上環樂古道，鄰近有書店和咖啡店，是個藝文小社區。Alan 不只認識那些店主，還熟悉店中盆栽和街頭植物——One Bite 其中一個社區項目「植物圖書館」甚至製作了「上環社區植物地圖」，提供路線讓人尋訪植物。「大家可透過植物和店主打開話題，連結社區，而 One Bite 亦會設計擺放植物的裝置。」

有別於一般興建高樓的建築師，Alan 關注公共空間設計，連植物生長的街頭巷尾也不放過。他想起 One Bite 多年前曾設計植物圖案，裝飾灣仔一道行人天橋不起眼的天花部分：「美麗的設計不應只存在於某間公司、商場或酒店內，而是可以隨處可見的。」難怪他愛瓻窿瓻罅，為社區注入設計元素。

街坊有高見

Alan 和太太梅詩華（Sarah）自 2014 年成立 One Bite 至今，一直熱衷於做社區項目。夫妻倆同是建築師，Alan 說：「建築師設計的是空間，而社區裡可以讓所有大眾享用的，基本上就是公共空間。」相反，當發展商興建住宅等商業項目，建築師設計的自然是私人空間，他和 Sarah 自立門戶前，也走過這條典型建築師之路。「曾經在建築公司工作，客戶會在內地二、三線城市中未開發的地方，興建奢華的商場，這樣空降

而來的設計，其實與當地市民是完全沒有聯繫的⋯⋯」以人為本的設計難以實踐，他笑言當時是漸成懷疑人生的建築師。

創辦 One Bite 後他走自己的路，回想 2018 年參與藝術推廣辦事處的「城市藝裳計劃：樂坐其中」公共藝術項目，為跑馬地遊樂場設計創意座椅「聽‧亭」。「該項目要求我們創作時一定要有公眾參與，可算是 One Bite 接觸這種公共設計的起點。」共六張椅的「聽‧亭」設計獨特，半圓形座椅一雙一雙地遙遙相對，椅子弧度、深度和聲波傳遞經過精密計算，令人坐在其中，也能清楚地與對面的人傳話，以玩味鼓勵大家多點聆聽與溝通。

既然座椅要放在遊樂場的草地上，Alan 說：「設計時自然想到用相襯的綠色，後來我們訪問街坊，收集他們對座椅顏色的意見，不少做運動的人說別選綠色，因為會很惹蚊！他們平常在那裡跑步，都不穿綠色衫。我真的從沒想過這點！」參考民意是上策：「我發覺社區街坊是很叻的。這樣與他們溝通，能了解用家的意見，也感受到公共設計與人的關係。」

疫情改變社區設計

當公共項目切合大眾需求，自然能裨益社會，Alan 覺得「從下而上」的設計很重要。「One Bite 的名字就是這個意思，希望請大眾『嚐一口』

設計的滋味，一起參與其中，而不是把設計師、建築師看得高高在上。」

過去幾年 One Bite 最廣為人知的設計，是把多個屋邨球場改造，變成煥然一新的屯門兆禧運動場、九龍灣啟業運動場等。這些位於停車場上蓋天台的球場本已日久失修，毫不起眼，翻新後不只滿足街坊需要，而且因為外觀色彩繽紛，「所以吸引不少區外的市民來打卡，有旅遊書更推介它為『本地遊』景點。」

公共設計能改變社區氛圍，兩者關係密切，近年 Alan 更感受到，「在疫情的影響下，公共空間的設計也會有所改變。疫情爆發首年，巴黎很多人討論『15 分鐘城市』（15-Minute City）的概念，即是你離家 15 分鐘內，便能找到一切生活所需。」15 分鐘的生活圈，確是疫下新常態的理想社區設計，亦帶來反思：「當你不能穿州過省，究竟社區能帶給你什麼？」

2020 年疫情反覆時，香港公共空間也大大收窄，社區的公園遊樂設施無法開放。當時 One Bite 參與香港設計中心的本地區域深度創意旅遊項目「#ddHK 設計

上｜半圓形的創意座椅「聽‧亭」。（圖片提供：Tai Ngai Lung）
下｜「聽‧亭」座椅充滿玩味，自然受小朋友歡迎。（圖片提供：Tai Ngai Lung）

翻新後的屯門兆禧運動場。（圖片提供：Marvin Tam）

左｜在疫情期間設計的公共家具「＃一齊一個人」。
右｜「＃一齊一個人」讓人在疫下安心玩樂。

＃香港地」，在銅鑼灣避風塘海濱設計了「＃一齊一個人」公共家具，是一系列的亭台式遊樂設施。每個亭台可供一人玩樂，有的是氹氹轉，有的是音樂亭。「亭台與亭台之間保持安全的社交距離，然而也是並排的，讓人獨自玩的同時，也能與別人一齊玩。」

提升大眾的美感認知

疫情因家數年來，大眾都學會瓶瓶罐罐上街舒一口氣，Alan 特別提到，其實公共空間本來就舉目皆是，並不限於公園這種典型例子。文首提到的 One Bite 社區項目「植物圖書館」自 2021 年啟動，就別開生面透過社區裡的植物，讓公眾探索街道空間。One Bite 舉辦了不同工作坊，帶

領街坊尋訪植物，包括商店店主的盆栽和街上樹木。Alan 解釋：「我們會邀請店主介紹盆栽的故事，街坊也會交流種植的心得，人與人打開話題，便可聯繫社區。」

該項目曾在新蒲崗進行，2023 年於上環再接再厲，Alan 補充：「我們會在社區收集街坊捐贈的植物，然後在區內出動一輛『流動診所車』，讓人可領養車上的植物回家，或拿自己的盆栽來『問診』，了解種植方法。」一般人驟耳聽來，可能覺得這種社區活動與典型的建築師，理應風馬牛不相及，Alan 卻不以為然：「我覺得設計師應該有社區觸覺，而

左｜社區項目「植物圖書館」的「流動診所車」。（圖片提供：Tai Ngai Lung）
中｜植物吸引街坊相聚交流。（圖片提供：Tai Ngai Lung）
右｜只要加點創意，盆栽都可變得更可愛。（圖片提供：Tai Ngai Lung）

且單是項目的海報、流動診所車、以至我們會製作擺放植物的裝置，統統都是美觀的設計。好的設計當然是美的，社區裡有美觀的事物很重要，能提升大眾對美感的認知，我身為設計師，就盡量在公共空間實踐這個理念。」

「好的設計當然是美的，社區裡有美觀的事物很重要，能提升大眾對美感的認知。」

不論在現實世界還是數碼虛擬世界，設計和設計思維同樣重要。當元宇宙（Metaverse）和人工智能（Artificial Intelligence, AI）的風潮浪接浪，藝術科技成為不少企業、設計師和學生的創作工具，令創作更高效及擁有更多可能性。

第二章 —— 藝術科技 —— Art Tech

讓虛與實
的創作
共冶一爐

3

何翱（Dough-Boy）

練肇礎（Peter）

提起元宇宙（Metaverse），大家很自然把焦點全盤放在虛擬世界，元宇宙平台 BlueArk 創辦人練肇礎（Peter）和何翱（Dough-Boy）卻不同。他們不只建構 BlueArk 網絡平台，推動非同質化代幣（Non-Fungible Token, NFT）的藝術創作，還著重線下發展，開設 BlueArk 元宇宙實體概念店。

Peter 當然認為：「虛擬世界有無限可能性，一定比現實世界有更多創作空間。」然而他和 Dough-Boy 都強調，人總不能脫離現實。Dough-Boy 笑說：「你沒可能在元宇宙下載食物來吃，有些事情要在現實生活中才做到。」所以真正惠及社會的重點是：「元宇宙提供一個新空間讓人溝通和互動，那大家怎樣連結虛擬與現實世界，去設計和創造新的體驗呢？」

左｜BlueArk 元宇宙實體概念店。
右｜以 NFT 形式重現的梅艷芳雜誌封面和相片。

NFT 為創作帶來新方向

什麼驅使 Peter 成立 BlueArk？除了對科技的興趣，還有他對已故女兒的思念，期望有天可在元宇宙與虛擬化的她重聚。大學時代 Peter 在英國修讀新媒體設計，「我的畢業論文就是寫網絡文化，當時已開始研究人工智能（Artificial Intelligence, AI）了。」回港後他做過包裝設計、品牌策劃等工作，也經歷了女兒患罕見病不幸去世。「我見過很多美國案例，用 AI 將已故親人重現。相信將來透過 NFT，很可能在元宇宙也做得到！」

現時 BlueArk 業務之一，是提供 NFT 交易平台。Peter 說，2021 年電影《梅艷芳》在港上映時，停刊已久的雜誌《電影雙周刊》與 BlueArk 合作，

上｜實體版「Gummy Villain」曾於概念店
展出。
下｜「Gummy Villain」與「無聊猿」合體
而成的「Bored Ape Gummy」。

將已故巨星梅艷芳 90 年代為該雜誌所拍的封面和相片，製成 NFT 拍賣。身兼音樂總監、饒舌歌手和 BlueArk 共同創辦人的 Dough-Boy 覺得，NFT 不僅是新的發表形式，也令設計師和藝術家醞釀新的創作方向，情況如同音樂隨著科技發展而出現新載體：「從前實體唱片的容量有限，後來出現了網上串流，令寫歌和聽歌的人都產生不同的新想法。現在當藝術或設計品可以製成 NFT，又有什麼可能性？大家便開始探索。」

Dough-Boy 自家設計的 NFT 角色「Gummy Villain」，就曾與全球知名 NFT「無聊猿」（Bored Ape）的收藏家合作，創作了兩者的混合版「Bored Ape Gummy」。他說獨樂樂不如眾樂樂，「成立 BlueArk 就是想聚集更多人互動，而不是只有我一人的設計。」

設計師重新關注科技

除以 BlueArk 作為創意平台，Dough-Boy 與 BlueArk 團隊亦曾在著名元宇宙遊戲平台 The Sandbox 中，建構社交場所「BlueArk Land」，讓 NFT 會員在元宇宙裡看摔跤比賽、演唱會等等。讀新媒體設計出身的 Peter，深明每個元宇宙平台背後，都需要運用設計思維（Design Thinking）和不同範疇的設計師創意。「我一直從事創意產業，發覺設計並非只創作漂亮的東西，而是可以善用設計思維去解決問題，幫助一個企業的發展。現時很多品牌都想將他們傳統的實體產品，融入元宇宙

的產業裡，如何實踐呢？這正正需要設計師的創意。」

Peter 回想 2008 年大學畢業時，元宇宙世代尚未來臨，雖然他學會不少新媒體設計和科技的知識，但相比今時今日有巿場需求，當年則無用武之地。「所以我覺得元宇宙帶來的改變，是令全世界重新接觸以往一直在發展的科技，從前設計師沒多加留意，現在他們有機會和需要去學習。」他舉例說，設計師昔日只需運用軟件，將設計繪畫出來，如今要連結現實和元宇宙的虛擬世界，懂得製作擴增實境（AR）效果就變得很重要。「相信接下來立體化和投影化，會慢慢成為設計的趨勢。」

逛實體店了解元宇宙

BlueArk 繼 2021 年 9 月啟用網絡平台，數月後又在尖沙咀半島酒店商場開設 BlueArk 元宇宙實體概念店，Dough-Boy 參與推動 NFT 創作以來，覺得處理技術問題是一大挑戰，「另一個困難是，大眾普遍有種錯誤的看法，以為 NFT 只是用來炒賣。」Peter 說元宇宙實體概念店的出現，就是希望透過定期辦展覽，將 NFT 藝術品實體化地展出，並計劃舉行教學講座、遊戲交流會、區塊鏈（Blockchain）技術分享會等，「從而教育更多人以正確的觀念看待元宇宙，了解 NFT 是透過技術所產生的資產，

概念店曾展出日本 SNK 經典格鬥遊戲《餓狼傳說》角色「不知火舞」的 NFT。

而不是一個你買了便會賺錢的產品。」

概念店曾展出 Dough-Boy 設計的 NFT 角色「Gummy Villain」，亦舉辦過 BlueArk 與本地技術開發商合辦的「Vintage Hong Kong」展覽，把重現香港 80 至 90 年代地標建築和場景的元宇宙項目，帶到線下展出，同場有實體的懷舊香港特色展板，讓參觀者拍照留念。Peter 期待未來

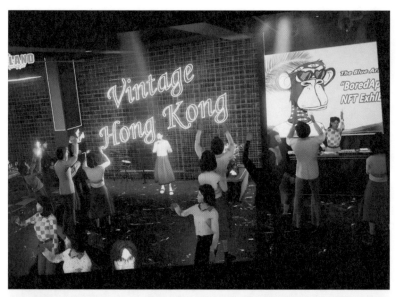

「Vintage Hong Kong」展覽。

能讓人戴上虛擬實境（VR）眼鏡，「在店中觀賞實體展品的同時，亦看見虛擬的動態影像。連結虛擬和現實空間，能讓不同類型的設計和藝術，都有新的呈現方式。」

「Vintage Hong Kong」特色展板。

「連結虛擬和現實空間，能讓不同類型的設計和藝術，都有新的呈現方式。」

tramplus

創新
而不忘舊

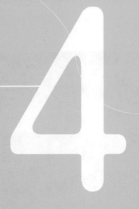

張永恒（Nixon）

身兼兩職的張永恒（Nixon），既是香港電車市場商務及品牌總監，亦是叮叮科創（tramplus）總經理。2021 年成立的 tramplus 是香港電車的姊妹公司，「兩者的定位很不同，香港電車提供交通服務，是一種乘車體驗；tramplus 則舉辦教育活動，是一種交流過程。」

他坦言，電車在港島行駛逾百年，在小孩眼中可能很「古舊」。「其實電車在設計、工程和藝術各方面不斷發展，只是大家乘車時沒機會了解。於是我們想，不如透過 tramplus 的教育活動，令人認識電車更多。」這些活動讓中小學生學習設計思維（Design Thinking）、創作未來電車的非同質化代幣（Non-Fungible Token, NFT）藝術品等。電車創新而不忘舊，傳承著歷史價值，Nixon 有感：「希望下一代明白它對香港的意義，將來繼續保留這種交通工具。」

百年電車遇上藝術科技

2024 年將是電車創辦 120 周年，作為港島的公共交通工具，它緩緩穿梭大街小巷，成為香港街貌的特色。雖然 Nixon 成長於九龍區，從前不是電車常客，「但進來工作後，便發覺電車這種相對緩慢的交通工具，經歷百多年而沒被淘汰，是非常不簡單的事，而且很難得。時至今日，我們合共有 165 輛雙層電車。」回想 1904 年電車公司成立時，只有 26 輛單層電車，車身組件於英國製造，運抵香港後由本地工場裝嵌。

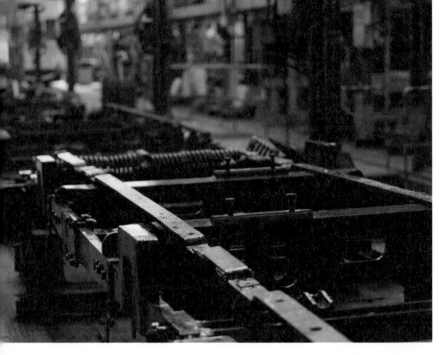

電車廠裡充滿 STEM 元素。（圖片提供：Rita Yeung @ritz.photographie）

隨後數十年，製車工序逐漸移師香港廠房。現時街上所有行駛的電車均「Made in Hong Kong」，這都歸功於電車公司的工程團隊。

「眼見電車廠裡充滿 STEM（Science、Technology、Engineering 和 Mathematics）的元素，正是學生平常從課本學習的知識，那我們何不把電車用作教材？」於是 tramplus 公司應運而生，旨在推動本土 STEM

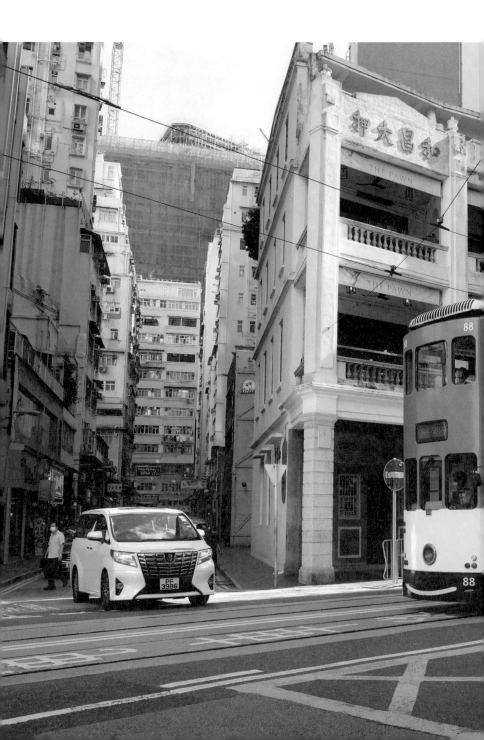

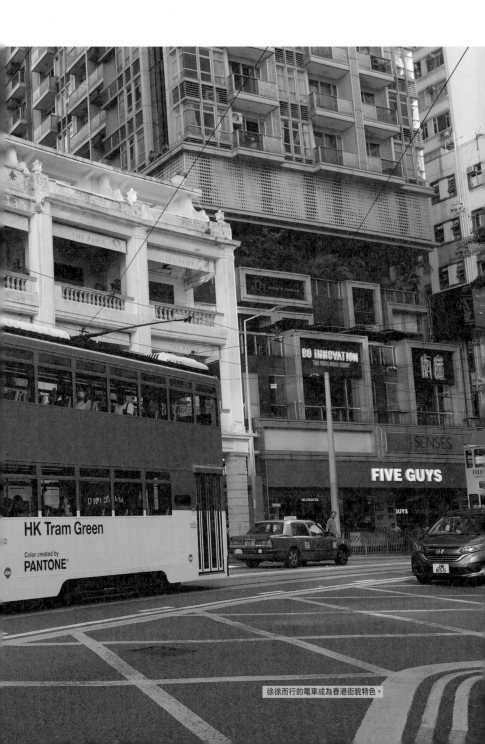

徐徐而行的電車成為香港街貌特色。

教學發展，例如曾辦「趣味電車 STEM 網上訓練營」，讓初中生認識電車的工程技術、體驗電車應用程式的介面設計（UI Design）等。

當 NFT 興起，tramplus 又曾以「未來電車與智慧城市（Smart City）」為題，主辦本地首個中小學校際 NFT 設計比賽。藝術科技（Art Tech）在港大行其道之前，多年來早有不少設計師、藝術家和文化團體愛與電車合辦活動。Nixon 覺得：「藝術科技令公眾與電車有更多互動，相比在現實世界，學生在元宇宙（Metaverse）亦更容易試驗創新的想法，譬如構建他們心目中的電車。」

tramplus 中小學校際 NFT 設計比賽中學組冠軍作品。

透過元宇宙裝備下一代

關於元宇宙，tramplus 與香港科技大學（科大）合辦「3D 模型（3D Modelling）先導課程」，就是想培訓中小學生成為「元宇宙開發者」。Nixon 解釋：「大家總是去別人的元宇宙，為何不倒過來，請別人來你的元宇宙？若不懂創造元宇宙，那我們可以教你。」該先導課程以科大工學院一年級的課程為藍本，因應中小學生的不同程度，讓他們透過設計 3D 模型掌握科技知識。

我們早已踏入數碼世代，當虛擬和實體世界並行，3D 模型不只應用於元宇宙，對於設計、電影視效等創意行業也愈發重要，Nixon 說：「所以當下一代在中小學階段，已對這方面有所認識，長遠而言便可提升香港的競爭優勢（Competitive Advantage）。」他看見學生在元宇宙設計的電車，已覺頗厲害，甚至有啟發電車公司之處。

「有學生設計『餐廳電車』，車身外掛滿不同的牌，寫著有售魚蛋、燒賣等香港特色小食，希望吸引遊客光顧，成為一個旅遊景點。他們還構思車廂內如何編排座位、怎樣將食物送到餐桌等。其實電車公司一直有考慮推出餐廳電車，只是現實中要處理很多牌照問題。」他笑：「在元宇宙就沒有這些限制了！而學生的作品對我們來說不失參考價值。」

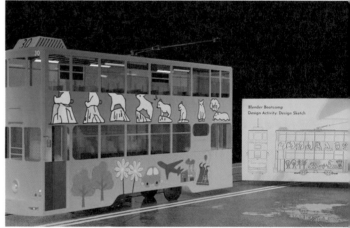

上｜「3D 模型先導課程」提供 3D 模型設計教學。

下｜「3D 模型先導課程」學生作品。

由學生設計的「餐廳電車」概念。

電車獨特的緩慢悠閒

在 STEM 加入藝術的 STEAM（「A」代表 the Arts）教學，tramplus 也沒忽略，與知名美國麻省理工學院（MIT）在港成立的創新中心「MIT Hong Kong Innovation Node」合作，提供中學生 STEAM 課程。「主要是訓練學生運用設計思維，為一些香港現實生活中的問題，構思解決方案。例如怎樣令電車公司變得更加以遊客體驗為本呢？學生的方案可能涉及設計網頁、擴增實境應用程式（AR App）等。」

tramplus 與「MIT Hong Kong Innovation Node」合辦中學生 STEAM 課程。

Nixon 說 tramplus 的項目，離不開思考香港作為智慧城市的發展。提到智慧城市，除了智能化和環保宜居，我們總最先想到高效率，而電車在這方面則角色獨特。Nixon 坦言：「相比港鐵準時度高達 99.9%，市民容不下它遲到一次，電車則遲了一陣子到站，大家也不太介意。」香港出名事事求快，電車反而保留了一份難得的緩慢悠閒，事實上它仍是很方便的短程交通工具。多年前曾有前城市規劃師建議廢除部分路段的電車，Nixon 記得：「當時市民大多是反對的。現在我也有一份使命感，令電車不會在這一代和下一代消失，並繼續在設計、藝術和文化方面擔當我們的角色，滿足社會的需要和期望。」

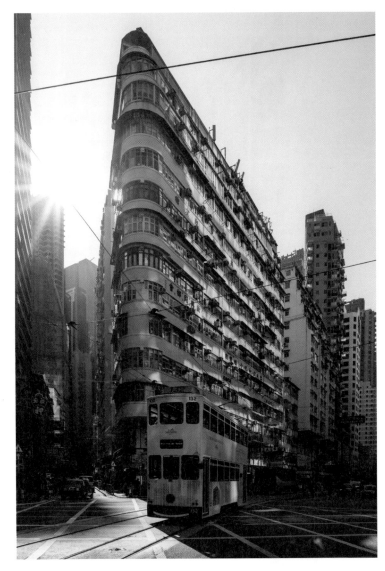

電車服務香港逾百年，具歷史文化價值。（圖片提供：Kevin Mak @kingymak）

「藝術科技令公眾與電車有更多互動，相比在現實世界，學生在元宇宙亦更容易試驗創新的想法。」

若我們只把「社會創新」視作冠冕堂皇的口號，那社會就真的創新無望了。創新需要打破舊有思維，或許導致「別人笑我太瘋癲」，但如蘋果公司創辦人 Steve Jobs 說：「瘋狂到自以為可以改變世界的人，才能改變世界」，放諸創新社會的設計亦然。

第三章 — 社會創新 — Social Innovation

Cybertecture

誰說建築
不能天馬行空

5

羅發禮（James）

在芸芸香港建築師當中，羅發禮（James）是天馬行空的佼佼者。他在 2001 年創辦建築公司科建國際（Cybertecture），一直以融合科技和建築的「Cybertecture」設計理念聞名，字面包含「Cyber」（現多指網絡或科技）甚具科幻感。James 自小是科幻迷：「兒時最愛看日本科幻片，覺得將來在現實世界，都可以設計戲中那些超現實的機械人。」

James 善於把超現實的概念化成設計，千禧年後蘋果 iPod 是潮流產品，他以此為建築靈感，在杜拜設計智能住宅大廈，外觀如巨型 iPod，是前衛之作。身為建築師，他覺得有責任推動社會創新：「雖然很創新的建築設計，有時未必能即時實踐或興建出來，但思想走前一點很重要，這樣才會開拓新的方向。」

勇於前衛才可創新

該杜拜住宅大廈名為「The Pad」，整幢建築傾斜 6.5 度，概念來自 iPod 置於充電座時微微傾斜。大廈單位採用一系列智能技術，如生物識別門鎖、營造氣氛的照明系統、聲控設備等等。這類科技如今愈趨普遍，James 卻早在 2007 年已構思 The Pad，創新思維的確走得很前。他笑：「如果有天我出版自傳，也會把 The Pad 寫進去。這個建築項目令我有

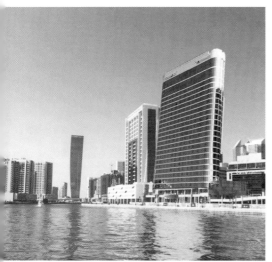

左｜2018 年建成的杜拜住宅大廈「The Pad」。（圖片提供：Cybertecture）
右｜整幢建築微微傾斜是「The Pad」的設計特色。（圖片提供：Cybertecture）

很大突破。」

當年有位熱愛科技的杜拜地產發展商老闆，在雜誌訪問中讀到 James 的
Cybertecture 概念，因而邀請他去杜拜見面。發展商準備在當地興建
融合科技的新型建築，辦比賽徵集提案，參賽的是國際著名建築事務所
Foster + Partners 和 Zaha Hadid Architects。那時 James 的公司很蚊
型，只有三人，「我仍大膽自薦參賽！我聽 iPod 時就聯想到，若一幢
大廈貌似 iPod，單位裡的音響、窗簾等都可聲控，不是很好嗎？」

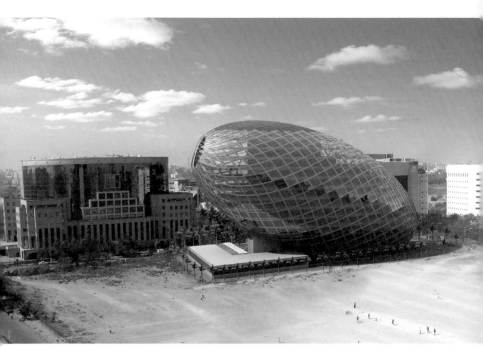

「Cybertecture Egg」概念圖。（圖片提供：Cybertecture）

後來 James 要在辦公室向訪港發展商解說建築提案，他甚至四出請朋友來扮演同事，令公司看似較具規模。最終他勝出的關鍵，當然是 The Pad 的概念：「我很相信自己的設計。」James 從不覺得前衛等於不切實際，深受他在英國讀大學時的建築系老師、著名建築大師 Peter Cook 影響。「他的設計也很科幻，很鼓勵學生不斷創新，因為若只重複做現有的設計，不去想新的東西，其實設計已經停止了。而建築師不只是一份工作，還可以是社會的領導者和發明家。」

Cybertecture 的普及之路

The Pad 為 James 打開阿拉伯聯合酋長國的市場大門，他在杜拜和阿布扎比均做過不少建築項目，現在回想：「過去有段很長的時間，我一直去這些比較『另類』的地方設計建築。那時曾獨自捧著電腦和建築模型乘飛機，出外公幹推銷自己的設計，頻頻撲撲是辛苦的，弄得腰也傷了，但我很慶幸有機會去世界各地，作出一些貢獻。」遠至印度孟買，他也設計了「Cybertecture Egg」地標式辦公大樓的概念，不只是節省能源的環保建築，更名副其實呈蛋形，結構創新。

他帶著 Cybertecture 的理念往外跑，建築作品都在外地面世，相對而言，香港是否欠缺機會？ James 坦言：「或者說，以往多年我和很多香港客戶，都未找到合適的項目合作。」隨著今時今日各式科技融入日常生活，他喜見情況開始改變。譬如近年有本地發展商請他設計應用程式，透過擴增實境（AR）效果讓客人了解樓盤項目，是建築相關的科技體驗。

科技一日千里，普及的路卻可以很漫長。他說當年構思杜拜住宅 The Pad 時，為大廈單位研發了智能鏡「Cybertecture Mirror」，能顯示用家的體溫、血壓等健康狀況。「十年前我已構思了智能鏡，到近年世界各地才開始流行這種產品。」James 覺得，這是創新設計的必經階段：「設計師要面對現實，了解作品怎樣能慢慢被社會接受。」

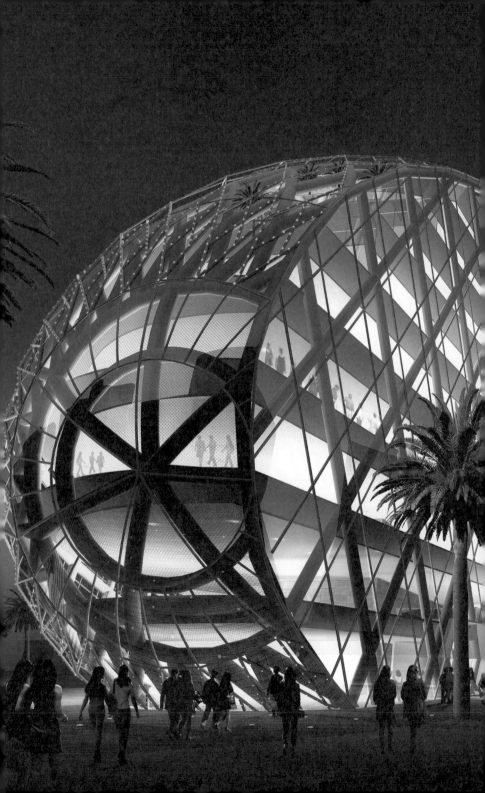

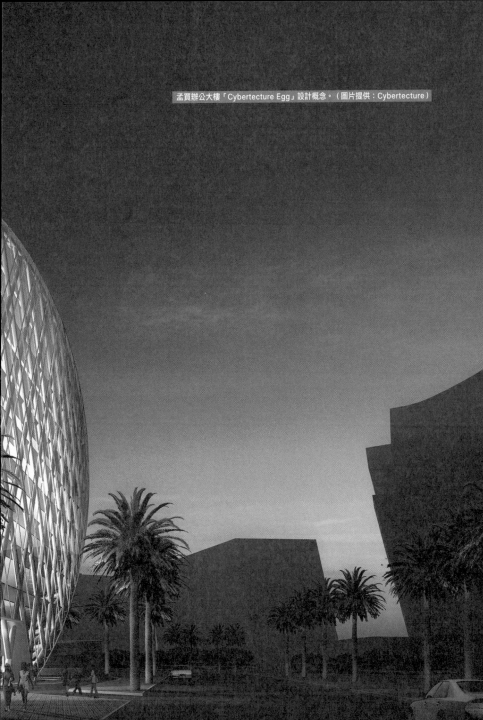
孟買辦公大樓「Cybertecture Egg」設計概念。（圖片提供：Cybertecture）

組裝合成建築法的未來

James 說，創新設計無非為了改善生活。2017 年他看見地盤鋪設巨型水管，因而獲啟發，構思了「Opod」圓形水管屋，可用作小型住宅單位。石屎製的 Opod 以組裝合成（Modular Integrated Construction）方法興建，先在廠房製造組件，送到工地時可減省現場施工的工序。位於荃灣的仁濟醫院過渡性房屋項目「仁濟軒」，預計 2023 年 9 月入伙，將有 Opod 出現。

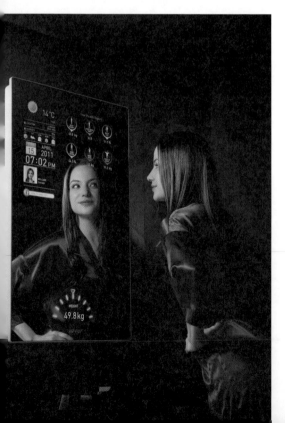

智能鏡「Cybertecture Mirror」概念圖。
（圖片提供：Cybertecture）

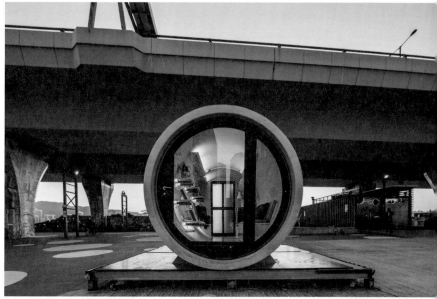

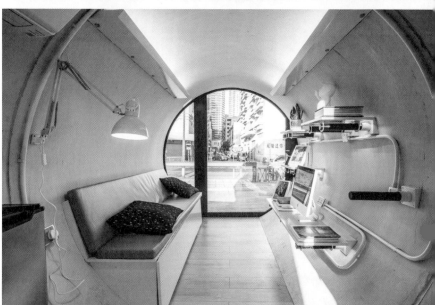

上｜早年 James 展出的 Opod 示範單位。（圖片提供：Cybertecture）
下｜Opod 示範單位實用面積為 100 呎。（圖片提供：Cybertecture）

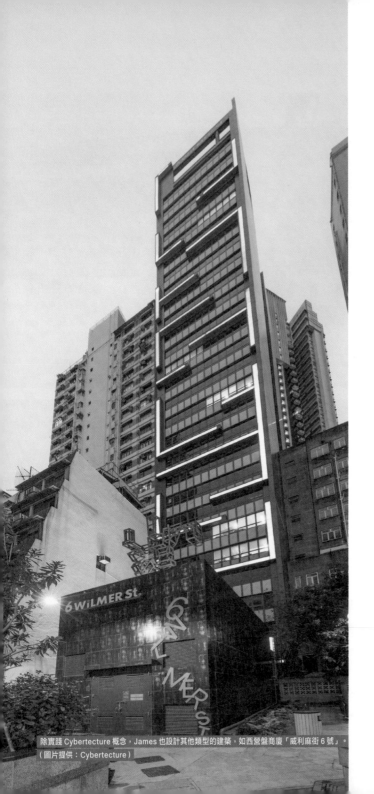

除實踐 Cybertecture 概念，James 也設計其他類型的建築，如西營盤商廈「威利麻街 6 號」。
（圖片提供：Cybertecture）

James 坦言，縱使礙於建築條例所限，仁濟軒僅設數個 Opod，用作寫字樓或公共設施，而住宅單位則採用概念相近的方形屋，「但我仍很開心，Opod 的設計經過多年後，終於可應用於現實生活。這個項目亦令我思考，當我們設計新式建築，同時也要發展相應的建築條例，才有助創新的想法得以實踐。」宏觀而言，他相信組裝合成的建築能裨益社會。「現時我們拆卸舊建築，總將大量物料送往堆填區，造成浪費。未來最理想的組裝合成建築法，是各地用標準化的組件建屋，改建或拆卸時，組件便可運至另一個地方重用，像拼砌 LEGO 玩具積木那樣。這種建築的創新，就能令城市變得更環保和靈活了。」▆▶

「雖然很創新的建築設計，有時未必能即時實踐或興建出來，但思想走前一點很重要，這樣才會開拓新的方向。」

Social Ventures Hong Kong

6

不如重新
想像社區

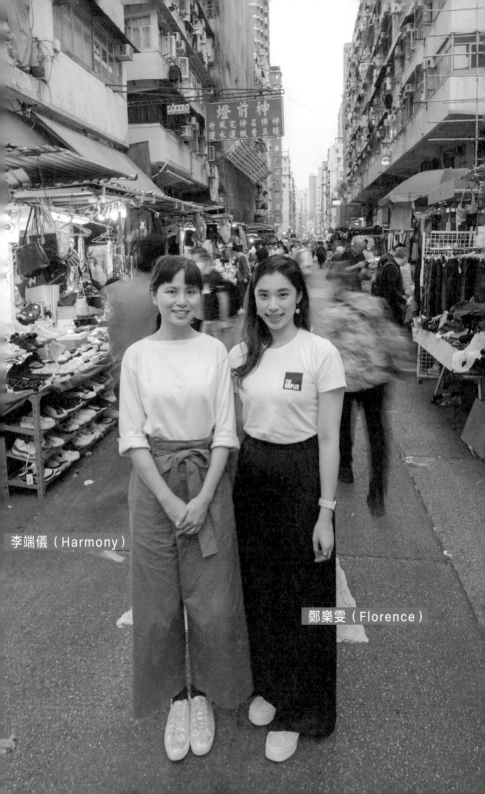

李端儀（Harmony）

鄭樂雯（Florence）

香港社會創投基金（Social Ventures Hong Kong, SVhk）孕育過不少初創社企和社區項目，是推動社會創新文化的組織。何謂社會創新？一般人難免覺得有點空泛難懂，SVhk 創效策略主管鄭樂雯（Florence）說：「『社會創新』聽來很宏大，其實實踐的起點可以很簡單，就是重新想像一個角度去了解社區。」

SVhk 社區創效主管李端儀（Harmony）以 SVhk 社區項目「安所」為例，那是位於深水埗的「社區共享」空間，「安所有售便宜的二手童書，結果並非大家想像般，只有基層才需要，而是區內住私人屋苑的媽媽們、關注環保的人也來買書。」她說凝聚街坊互相交流，才能真正認識甚至創新社區：「未來社區最需要的，並非美輪美奐的設施，而是人與人的關係連結。」

為深水埗創造「第三空間」

SVhk 創辦人魏華星（Francis）在 2007 年成立 SVhk 後培育了眾多社企，如推廣綠色生活的「綠色星期一」（Green Monday）、為輪椅人士提供的士服務的「鑽

的」等，這些成功案例在過往多年已廣為人知。社區項目安所則剛於2022年開設，Harmony形容：「這是SVhk所做的『社會實驗品』之一。」

有別於坊間常見的共享工作空間（Co-working Space），安所以「共享好生活空間」（Co-caring Space）自居，實驗一種新的想法。Harmony說，深水埗安所的位置獨特，「附近有很多劏房戶居住的舊樓，也有近年落成的私人屋苑。我們希望集結街坊的力量，令安所成為可持續的『第三空間』。」這個概念來自美國社會學家Ray Oldenburg，他提出住所是第一空間，工作場所是第二空間，而咖啡店、公園等讓人聚

左｜除了二手童書，安所亦有售香港品牌產品，如手工果醬。
右｜安所是親子友善空間，家長可與小孩來買玩具。

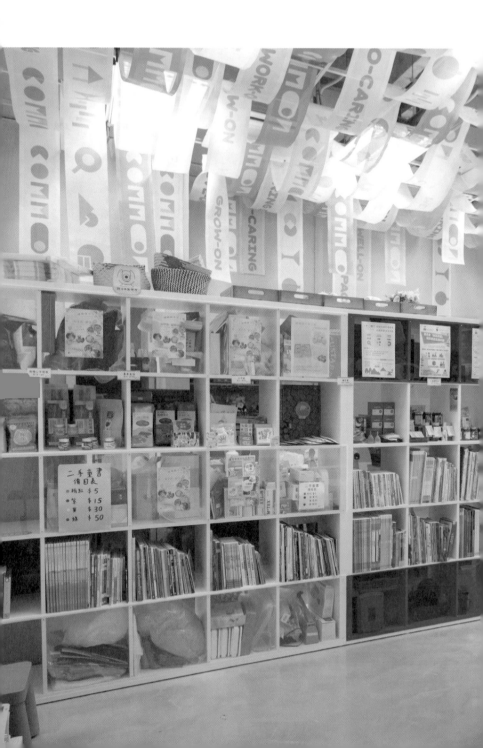

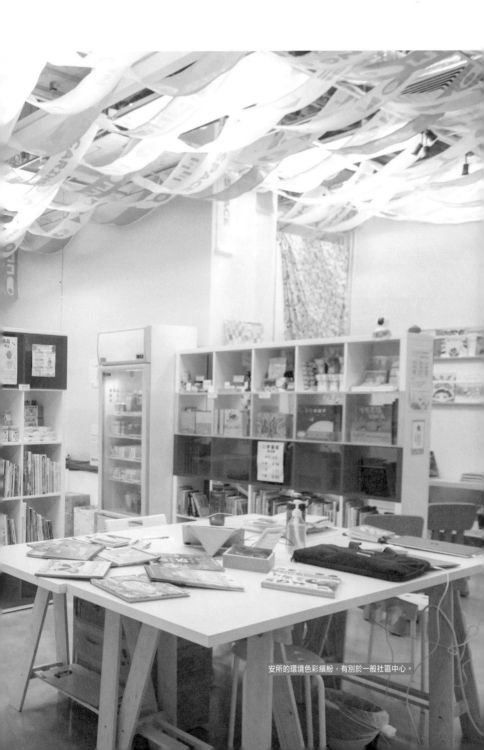

安所的環境色彩繽紛，有別於一般社區中心。

集交流的地方，就是社會需要的第三空間。

「安所將與不同社區夥伴合作，而不帶什麼前設，就看看有什麼事能在社區裡發生。」Harmony 喜見安所出現後，吸引不少人詢問這個空間的用途，現有兩間社企分別在該處售賣二手童書及舉辦手工皂製作班。認識街坊後，她更常常發現有才之士，例如有人是剪紙藝術導師，似乎很適合在安所「獻技」。Florence 說：「很多時倒過來，是街坊令我們有新的想法！」

聯繫小店的社區設計師

SVhk 的共享工作空間就在安所的上層，自 2016 年已落戶深水埗，Florence 有感：「當我們接觸深水埗的街坊多了，發現原來將他們凝聚在一起，比起單純給予個別的支援，往往帶來更好的效果。」Harmony 說，2022 年社會福利署深水埗區福利辦事處夥拍多個慈善和社區團體，舉辦深水埗「Give me Five 親子宜玩生活節」，並邀請安所擔任活動的「社區設計師」，就是很好的例子。她記得當時香港虐兒案件頻生，活動原以保護兒童為主題，「你可以想像，如果只在區內各間小店張貼宣傳海報，沒什麼人會關心。相反，若店主們本身關心社區，平常當小朋友來買東西時，大家會多聊幾句，建立了關係，那已是一種保護兒童的

基礎了。」

於是活動主題調整為親子玩樂，安所設計了遊戲冊子，提供深水埗區內可實行的遊戲點子和活動。Harmony 說：「我們聯繫了麵包店、燒臘店等十多間小店參與，有些舉辦親子活動，甚至有餐廳老闆讓大家嘗試動手斬海南雞！」不論安所作為該活動的「社區設計師」，抑或 SVhk 進行其他社區項目，Florence 說：「我們都希望促進更多社區裡的地緣協作，以深水埗為例，就是連結現存的小店參與活動，而不是要突然開設很多新店，才能做社區工作。」

「Give me Five 親子宜玩生活節」遊戲冊子列出深水埗的特色小店。

實踐社區營造

說到底，Harmony 和 Florence 覺得社區裡需要設計的，並不只是硬件，「還有人與人之間、人與地區之間的關係。」Florence 解釋：「當一個社區項目出現，大家通常先去想那裡該有什麼設施，然後才思考區內的人如何善用它。SVhk 反而會想，何不倒過來，由人的角度出發？先了解社區內不同持份者，究竟對該區有什麼期許後，才去發展社區，這就是社區營造（Community Making）的概念。」

Florence 最深刻是 2019 至 2020 年間，SVhk 為市區重建局（市建局）的上環「士丹頓街／永利街（H19）」樓宇復修及地區活化項目，進行社區營造研究，聆聽逾百位區內居民的意見。「例如我們發現居民想保持環境恬靜，不願將來變得烏煙瘴氣，市建局便接納意見，決定區內轄下商舖租戶不能持有酒牌。」有部分居民喜歡種植，SVhk 和市建局亦共同在區內開闢了「社區苗圃」，作為短期試點計劃，由義工和街坊做園丁。「後來疫情爆發，苗圃也沒荒廢，正因它由附近的街坊打理。」Florence 特別難忘有對長者夫婦，總是風雨不改天天去苗圃澆水，因而認識了一位獨居老伯街坊。「老伯在疫情期間動了手術，行動不便，那對夫婦還煮飯照顧他。所以很有趣，透過社區營造，一種社區互助的氛圍也能建立出來。」

上｜SVhk 透過遊戲活動連結社區小店，蛋撻店也可變身玩樂地點。
下｜參與「Give me Five 親子宜玩生活節」的麵包店。

「『社會創新』聽來很宏大，其實實踐的起點可以很簡單，就是重新想像一個角度去了解社區。」

FabLab Tokwawan

入實驗室
做發明家

7

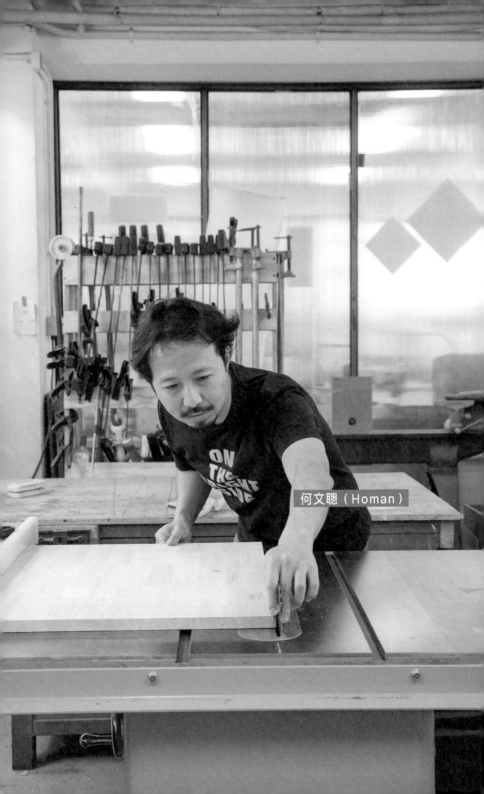

何文聰（Homan）

何文聰（Homan）是跨界創作者，既從事雕塑藝術，也為設計師和建築師製作各種裝置，他簡而言之：「我主要做立體的東西。早前才製作了幾把金屬劍，用作電影道具的。」2020 年 Homan 成立的創作空間 FabLab Tokwawan（下稱 FabLab Tkw），面積逾 4000 呎，放滿他工作所需的專業數控機器，可進行雷射切割、銑削、3D 打印等，儼如一個小型工場。

他坦言：「其實有些機器我不常用，可能一年才用兩次，那何不與別人分享？」這正是他創辦 FabLab Tkw 的初衷，開放機器予公眾使用，鼓勵大家把創新的想法製成實物。Homan 解釋，這是源自美國的「數位製造實驗室」（Fabrication Laboratory, Fab Lab）文化。

人人都可以是自造者

FabLab Tkw 藏身於土瓜灣的工廈，Homan 很喜歡這區：「土瓜灣的租金比較便宜，吸引不少木工和藝術工作者進駐，大家思想相近，我覺得凝聚這樣的社群很重要。」FabLab Tkw 以會員制讓大眾加盟，簡介資料寫道：「歡迎加入我們這個由發明家、自造者（Maker）、藝術家、社創者（Social Innovator）、程式員、工程師和對製作有興趣的人組成的社群！」Homan 有感香港人大多營營役役，無暇忽發奇想去設計或

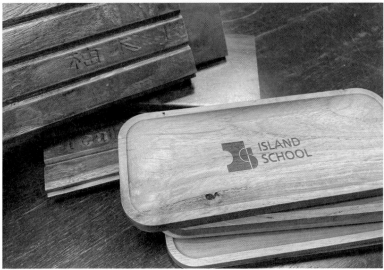

FabLab Tkw 曾運用數控機器，將中學校舍舊地板的柚木製成托盤，用作學校紀念品。

放滿各種機器和工具的 FabLab Tkw。

發明什麼，他笑指來 FabLab Tkw 的，「都不是消費文化下的主流『客人』。」

除有設計師、藝術家和大學生來製作各式作品，Homan 說：「還有位會員是結構工程師，日常在地盤的工作比較沉悶。他公餘喜歡玩撲克牌，便研究怎樣製作一張撲克牌桌，能自動把籌碼升起。」推廣自造者精神、相信人人皆可動手創造作品的 Fab Lab 文化，始於美國麻省理工學院（MIT）教授 Neil Gershenfeld 開設的「如何製造（幾乎）任何東西」[How To Make (almost) Anything] 課程，其後 2001 年他在校內成立了一所 Fab Lab，漸漸在國際間引起一股自造者浪潮。

「加上那些年隨著網速加快和開源（Open Source）軟件普及，Fab Lab 文化興起得更快。」Homan 當時在網上見過美國著名自造者嘉年華「Maker Faire」的盛況，展出千奇百趣的自造者作品，「例如有幾十米高的噴火機械龍！」作品看似「無謂」，但 Homan 說背後的創新精神很重要：「FabLab Tkw 就是想透過提供機器，吸引不同的人來運用，互相交流合作，做一些對社會有正面影響的項目。」

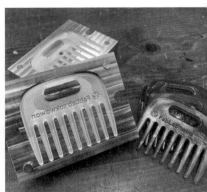

左｜由日常塑膠廢料打碎而成的塑膠粒。
右｜梳是 FabLab Tkw 塑膠再生產品之一。

自製塑膠再生機器

FabLab Tkw 目前約有 30 名會員，亦籌辦課程讓公眾參加，如操作木工機器、電腦鑼床和雷射切割的入門班。Homan 深明發明家非一天育成，要開展改變社會的創新項目，更需時醞釀。環保是他關注的社會議題之一，多年前開始思考香港塑膠回收的出路。「很多時我為藝術項目製作裝置，客戶都希望採用環保物料，但香港在這方面卻很貧乏。歐洲則有種處理方法，用機器將回收塑膠製成可用於 3D 打印的纖維絲（Filament）。」Homan 因而獲啟發，與三位 FabLab Tkw 會員一起設計及製作小型機器，能把水樽等日常塑膠廢料打碎成粒，再以注塑模具製成梳、鈎扣等簡單的日用品。

假如沒 FabLab Tkw，Homan 的塑膠再生概念能實踐出來嗎？「真的比較難！那幾位 FabLab Tkw 會員都是義務幫忙的，其實很難得。若只憑我一己之力，進度會慢很多。」他笑指，平常茶餘飯後跟別人談起環保項目的構思，大家很易不了了之，有 FabLab Tkw 作基地，確實加強了行動力。現時世界各地均有不少 Fab Lab，單是促進全球 Fab Lab 社群發展的美國組織 The Fab Foundation，已聯繫超過 120 個國家裡逾 2000 間 Fab Lab，理念如同 FabLab Tkw，既滿足「工欲善其事，必先利其器」的創作條件，亦凝聚自造者社群。

塑膠循環社區設計

塑膠再生機器誕生後，FabLab Tkw 在網上向土瓜灣、九龍城和紅磡街坊徵集廢棄塑膠，供 Homan 團隊繼續實驗和構思塑膠再生的可能性，例如應用於社區設計。他當然想推而廣之，讓更多人了解自己的想法：「後來等到一個機會，就是參與 2022 年由香港特別行政區政府『創意香港』贊助的『港深城市＼建築雙城雙年展（香港）』，結果反應不錯的。」當時 FabLab Tkw 展示名為「塑膠日記」的土瓜灣社區設計概念，透過在區內不同地方，放置一系列可移動和易於操作的機器，形成便利大眾自行回收及重製塑膠的「微循環系統」。

Homan 團隊製作的小型塑膠再生機器。

參展後，Homan 還在 FabLab Tkw 舉辦工作坊，讓參加者嘗試使用碎膠機和注塑機，體驗塑膠再生的過程。而工作坊所有收入，均用於塑膠再生計劃的技術開發及長遠發展。他老實說，除了這類工作坊，「計劃至今沒帶來什麼收入的。」畢竟實踐社區設計以至社會創新項目，可以是漫長的解難過程，Homan 慶幸：「現時正與不同單位洽談，包括有意使用 FabLab Tkw 機器的設計師、日常會產生塑膠廢料的廠房等，整個計劃正朝著好的方向發展！」

左｜FabLab Tkw 最新出品的塑膠再生「大嶼山壓頁器」，是為關注大嶼山填海計劃的民間團體所研製的產品。
右｜FabLab Tkw 參展 2022 年「港深城市＼建築雙城雙年展（香港）」。

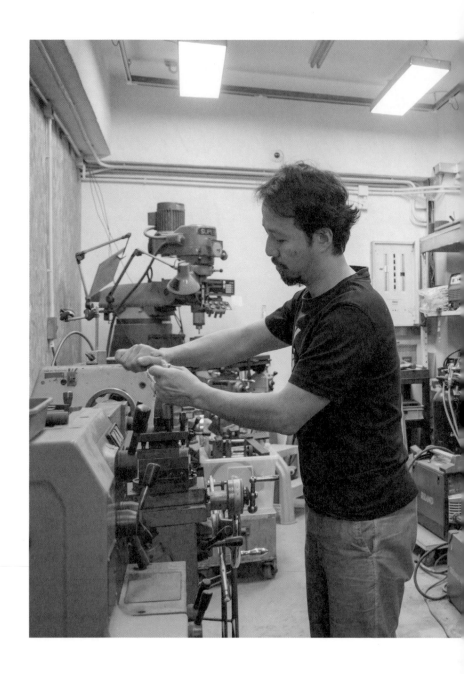

「FabLab TKW 就是想透過提供機器，吸引不同的人來運用，互相交流合作，做一些對社會有正面影響的項目。」

由美國雜誌《原子科學家公報》一眾科學家所設計的「末日時鐘」，以「時間一到凌晨十二時便世界末日」為象徵，來衡量全球毀滅的危機。二〇二三年我們距離大限只剩九十秒，種種原因包括氣候危機等等，因此設計可持續發展的環保生活，不已是生存之道嗎？

第四章＿＿可持續性＿Sustainability

Tony Ip Green
Architects

環保不是
一種選擇，
是必須

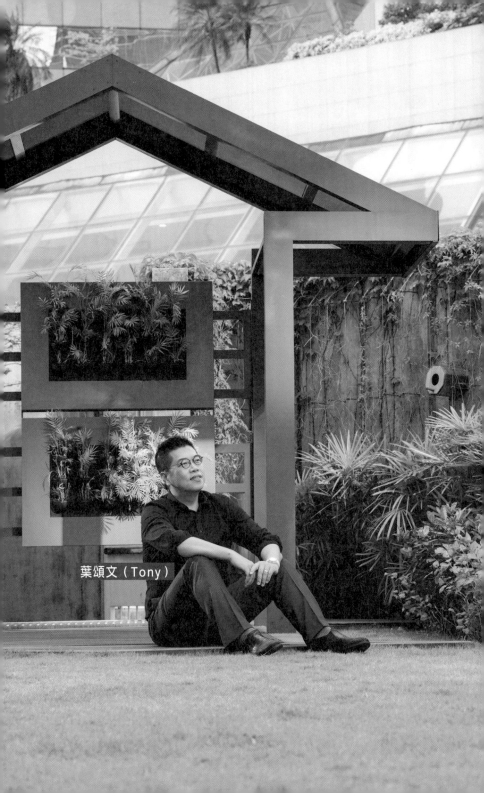

葉頌文（Tony）

██當環保建築師葉頌文（Tony）來到九龍灣的建造業零碳天地，不論走到哪裡，他看見一隅一角都可娓娓道來背後的設計故事。零碳天地是香港首座零碳建築物，於 2012 年落成，Tony 不僅是參與其中的建築師，數年後他自立門戶，創辦葉頌文環保建築師事務所（Tony Ip Green Architects, TiP），還負責零碳天地的翻新工程。

「很幸運，我曾是零碳天地的『專業大使』，及至近年成為董事，一直有不同機會推廣綠色建築，大約主持過 200 場導賞團了。」不論對建築界或大眾，他覺得環保教育非常重要。「香港的社會觀念需要改變。大家要明白，環保已不由得你選擇做或不做，而是必須要做的事！」因為全球生態危機迫在眉睫，「所以環保不只是為了下一代，而是為了我們這一代。」

零碳天地的零碳設計

「零碳」意指淨零碳排放（Net Zero Carbon Emissions），透過各種設計來抵銷興建及營運零碳天地所產生的二氧化碳。2013 年開放予公眾的零碳天地，成為推廣環保建築的展覽、教育及資訊中心，是政府將九龍東轉型為商業區的「起動九龍東」計劃項目之一。「難得政府有這個大型綠色建築項目，由我當時受僱的呂元祥建築師事務所負責設計，可

謂天時地利人和兼備，令我實踐了很多可持續發展的理念。」例如零碳天地安裝了太陽能光伏板，以及利用廢棄食油煉成的生物柴油發電，都是產生可再生能源的設計。

可再生能源系統此等複雜的設計，一般市民難免覺得艱澀陌生，Tony 當初就想，必先吸引大眾前來享用零碳天地，才能好好推廣環保。「因此零碳天地需要一個大公園，並且不設單一的主入口，而是四方八面都可讓人進入，內有大草地讓市民玩樂。」說的是休憩綠化區，加上零碳天地還有香港首個都市原生林，令整個場地的綠化覆蓋率高達 47%，具降溫之效。

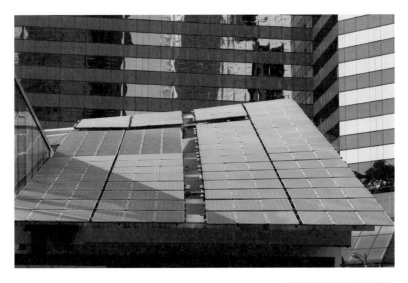

零碳天地屋頂上的太陽能光伏板。

鳥瞰零碳天地，確如「城市綠洲」。

Tony 喜見休憩區一直很受歡迎，「尤其周末，不少人在這裡舉辦活動。經過多年的使用，休憩區內的廣場木地台已破爛了，後來換成竹地板，比木更環保耐用。舊木板則升級再造，成為新的長椅。」這是 2018 至 2020 年間，他的 TiP 事務所進行的翻新工程之一。廣場附近的咖啡店設有藍綠色玻璃天幕，不只好看，也是別具心思的翻新項目。「這是『空氣淨化太陽能板』，利用納米塗層技術吸收陽光發電，同時能淨化空氣，客人在天幕下亦可乘涼，非常舒適。」

「淺綠」總比「零綠」好

Tony 笑指，關於零碳天地的環保設計尚有太多，半天也說不完。不過他強調：「綠色建築其實有很寬闊的光譜。」他說在不同建築項目中，綠色元素的多寡可簡單形容為深綠、中綠和淺綠，「例如零碳天地有天時

由廣場地台舊木板升級再造的長椅。

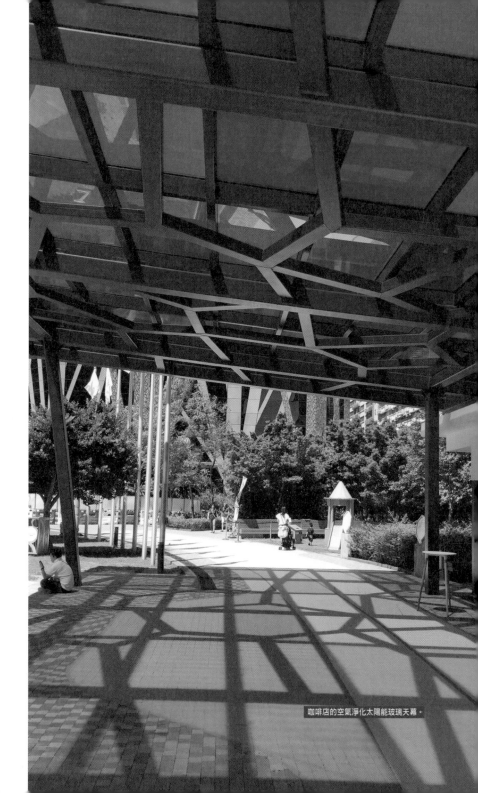

咖啡店的空氣淨化太陽能玻璃天幕。

地利人和的促成，因而達致深綠效果。但當其他建築項目沒那麼多資源去發展，那怎辦？我們仍可以做淺綠設計的，總比『零綠』（完全沒環保元素）較為理想！」2017 年 Tony 成立 TiP 打正旗號做環保建築，「就是想令所有客戶知道，當你找我合作，做的就必定是環保建築。」

環保建築不限於大型項目，Tony 說 TiP 成立至今所處理的，近九成均為中、小型項目，客戶包括非政府機構（NGO）、長者中心和不同院校等。他曾為油塘屋邨內一所小小的「高超道仁愛敬老中心」做裝修工程，「做環保建築需要『四節一環境』，即節能、節地、節水、節材和保持良好的環境質素。」除了這些大原則，Tony 還添加設計細節，既窩心又環保。「我們的設計團隊希望中心的公公婆婆能參與翻新工程，於是邀請他們畫畫，並將一幅幅畫作設計成一道特色牆。」

栽種環保的種子

不論設計項目的規模大或小，綠色元素深或淺，Tony 同樣有滿足感。他笑指自己年輕時一如很多建築師，夢想有天能設計偉大的地標性建築，獲得獎項與名譽。「現在我反而覺得，即使設計再宏大的綠色建築，如果用家並不環保，其實都是徒然的。所以當我反思過去幾年，在環保建築方面有什麼成就，我發覺最開心是能夠推廣環保，藉着接觸不同人，

上｜由「高超道仁愛敬老中心」一班長者所畫的畫作。
下｜用畫作設計而成的「高超道仁愛敬老中心」特色牆。

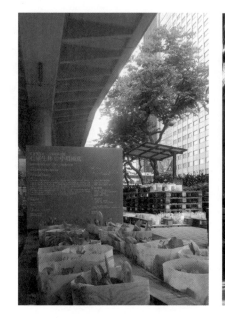

左｜「石屎生林＠中環橋底」項目的橋底農圃。
右｜「石屎生林＠中環橋底」設有小小的貨櫃展廳，
探討城市與自然共生。

在他們心裡埋下環保的種子。」

Tony 喜歡做社區項目，曾為 2017 年由香港特別行政區政府「創意香港」贊助的「港深城市＼建築雙城雙年展（香港）」擔任策展團隊成員，特別印象深刻。當時他在中環海港政府大樓旁策展了「石屎生林＠中環橋底」項目，將該處行人天橋底的閒置空間活化，以廢棄卡板組裝成讓街坊種菜的農圃，探討城市與自然的共生。「在四個月期間，我們與有機農夫和都市農夫合辦了 20 場工作坊，多達 200 位街坊參與種植，大部分是在附近上班的人。他們都很開心，吃午飯或下班時，都會來看看自

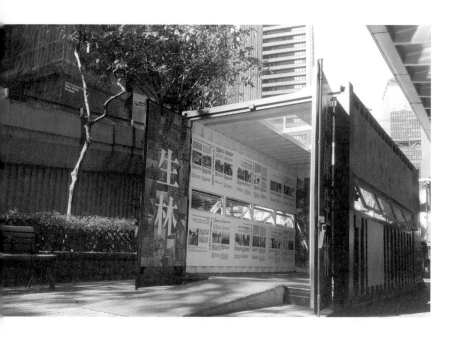

己種的菜。」透過設計讓大眾體驗綠色生活，正正種下 Tony 所指的「環保種子」。

提到農業，Tony 獲漁農自然護理署的資助，現正為本地禽畜業研究垂直農場的設計指引。垂直農場即多層式室內農場，有效減低禽畜感染疾病的傳播風險。「傳統農場以粗放式養殖禽畜，難免造成污染，一旦有非洲豬瘟，便要殺掉所有豬隻。所以設計智能化和環保的垂直農場，就非常重要。」環保建築的確能裨益社會，如 Tony 解釋：「除了處理廢物，我們也需要好好處理食物來源，才能有可持續發展的生活環境。」◀

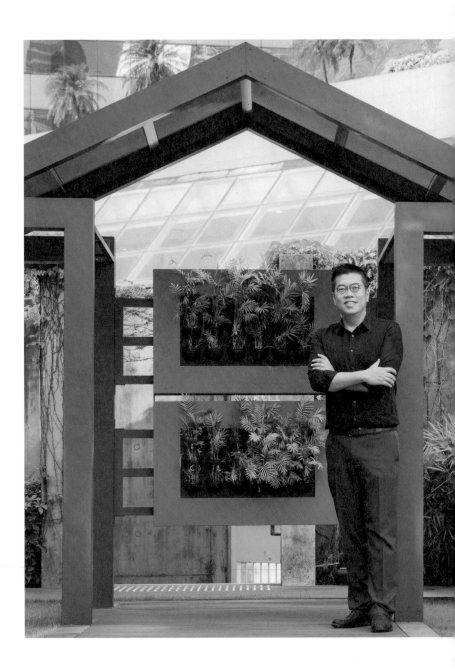

「香港的社會觀念需要改變。環保已不由得你選擇做或不做，而是必須要做的事！」

Dress Green

人棄我取
舊校服

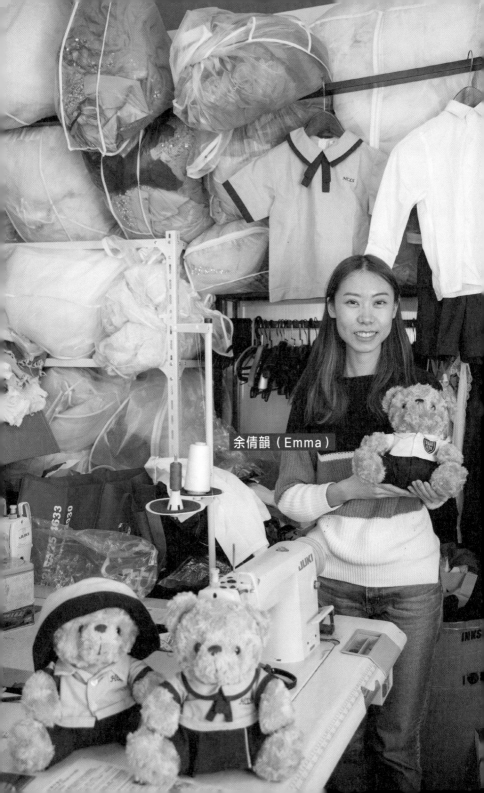

余倩韻（Emma）

「一般香港學生要穿夏季和冬季校服，通常每款有兩套作替換，另外還有運動服和各式外套，這樣加起來，一個學生一年最少要有十件衣服上學。」設計師余倩韻（Emma）一口氣數算著，她說無奈當學童快高長大，過一、兩年要買新校服，不合身的舊校服便報廢。

有別於日常衣物，回收舊校服無法惠及大眾，一般回收機構並不接收。2021 年 Emma 成立社企 Dress Green 決定人棄我取，主力將舊校服升級再造，設計成學校活動的紀念品，例如穿迷你校服的熊公仔。「在香港製造中小幼學生的校服，每年的二氧化碳排放量等於一輛汽車圍繞地球行駛 1,200 圈，所使用的水足夠全港市民飲用三年！將舊校服升級再造，至少能幫助抵銷這些污染的惡果吧。」

半途出家為環保做設計

Emma 並非修讀設計出身，因緣際會成為 Dress Green 的設計師，與她自小關心環保有關。她笑說小學時看新聞，知道全球暖化導致北極熊命不久矣，「覺得北極熊很可憐！我們日常所做的事，會影響地球另一端的生態環境。我不想做一個自私的人。」Emma 大學畢業於傳訊學科，曾在旅行社工作，後來疫情令旅遊業停擺，她索性辭職進修。「那時讀公共傳播碩士，令我對企業社會責任產生興趣，開始參加關於可持續發

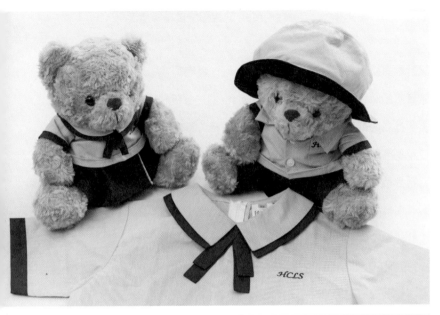

上｜由舊校服升級再造的熊仔新衣。

下｜Emma 中學時已學會縫紉。

展的初創企業比賽。」Dress Green 的雛形便慢慢醞釀出來。

設計能實踐可持續發展的理念，Emma 一直有留意本地成功例子，尤其欣賞永續時裝設計師黃琪。啟發 Emma 關注舊校服的人，則是她相識的資深社企顧問、曾獲香港紅十字會「香港人道年獎」的凌浩雲。有次他提及基層兒童缺錢買校服，引發 Emma 思考：舊校服除可捐贈基層，對普羅大眾而言還有什麼可能性？「始終香港大部分家長都有能力買新校服，與其成立回收平台，卻沒人領取舊校服，我倒不如將它升級再造，設計成學校的紀念品。」

穿迷你版校服的熊公仔，是 Dress Green 的招牌升級再造產品。Emma 很感謝當初朋友給她介紹一位小學校長，成為她的首個客戶。「那時對方的學校 50 周年，需要校慶紀念品，並希望那是小朋友能拿上手玩的東西，因而設計了熊公仔。」她笑言當時戰戰兢兢，製作了 400 隻熊公仔。「雖然我原本不是設計師，但中學時學過縫紉，也懂得畫紙樣。我想不只設計，每個行業都需要邊做邊學吧。」

聘請昔日製衣女工

要將舊校服重新設計成熊公仔的迷你校服，令兩者看來大致一模一樣，

上｜舊校服變成迷你版，校章則不會縮小。
下｜Dress Green 產品種類漸多，包括筆袋和手機小袋。

如何調整尺寸很考心思，Emma 笑說：「但校章不能縮小，是設計上最難處理的部分！」學生曾日復日穿在身上的校服承載著校園回憶，把它轉化為熊公仔的新衣，既是環保設計，也令紀念品真正具有紀念價值。「除了校慶和畢業禮，熊公仔還適合很多場合，例如用作聖誕節活動禮品也可以。」Dress Green 至今成功與六間學校合作，升級再造產品已不只熊公仔，還有錢包、筆袋、手提袋等。Emma 亦會主持工作坊，教學生親自一針一線將舊校服升級再造。

Emma 回想，最初 Dress Green 團隊僅有三人，現已增至九人，「當中包括一些來做兼職的姨姨。」她口中的「姨姨」是年長婦女，大多年過花甲。「她們年輕時曾在本地製衣廠工作，擁有豐富的經驗，可惜後來隨著八、九十年代香港製衣業式微，她們只能轉行，做保安或零售業等等。」Emma 刻意聘請這些姨姨，透過製作熊公仔衣服，讓她們有持續發展事業的機會，昔日的製衣技能大派用場。對於姨姨們，升級再造仍屬新概念：「她們最初會說，買全新的布料來做產品，其實更快捷又更便宜！不過我解釋了 Dress Green 的環保理念後，她們都很認同。」

升級再造公司制服

Emma 笑指「姨姨製衣部」其中一員是自己的媽媽，她曾在乾洗店工作，

Dress Green 為不同機構設計的熊仔新衣。

懂得縫紉和補衣。Dress Green 規模雖小，而且尚在起步階段，「但家人很支持我。我舉辦工作坊，媽媽有時候也來幫忙。」為推廣環保設計，Emma 要向不同學校叩門合作，本來已非易事。她說最沮喪是 2022 年初，香港爆發嚴峻的第五波疫情，全港學校反覆經歷停課安排，「令 Dress Green 所有合作計劃都要停下來，不知延期至何時，我好像無法可施。」

結果她沒坐以待斃，反而想到由校園走進商界找機會。「我在社群平台 LinkedIn 向不同公司的人事部和市場部經理發訊息，介紹 Dress Green

的理念。」大海撈針終有回音，她慶幸剛好遇上每年 4 月推廣環保的「世界地球日」，促成 Dress Green 展開為企業舉辦升級再造工作坊的路。除以參加者的個人舊衣為物料，Emma 發覺公司舊制服也是寶。「不少行業都有員工制服，例如地產和物流公司。」Dress Green 的「姨姨製衣部」曾將物流公司舊制服設計成「背心袋」，還保留了制服手袖上的公司標誌。至於每次為不同公司員工所辦的工作坊，則是一場小小的環保教育，Emma 說：「設計是很全面的事，就如環保設計能改變我們的生活方式，令社會變得更好。」🔲

左｜透過升級再造，公司舊制服也可重生。
中｜由物流公司舊制服設計成的「背心袋」。
右｜「姨姨製衣部」是 Dress Green 的幕後功臣。

「在香港製造中小幼學生的校服，每年的二氧化碳排放量等於一輛汽車圍繞地球行駛一千二百個圈。將舊校服升級再造，至少能幫助抵銷這些污染的惡果吧。」

設計不僅只是有形的產品，還有無形的體驗，而體驗始於我們的五感感知。

試想像一下，當你聽見音響及視聽空間設計所帶來的音色、感受到燈光設計營造的氣氛、置身設計貼心的酒店房間，體驗設計的概念不言而喻，是塑造美好生活的要素。

Experience Design

第五章 ── 體驗設計

10

Gold Peak
Technology
Group

體驗音樂與
綠色生活

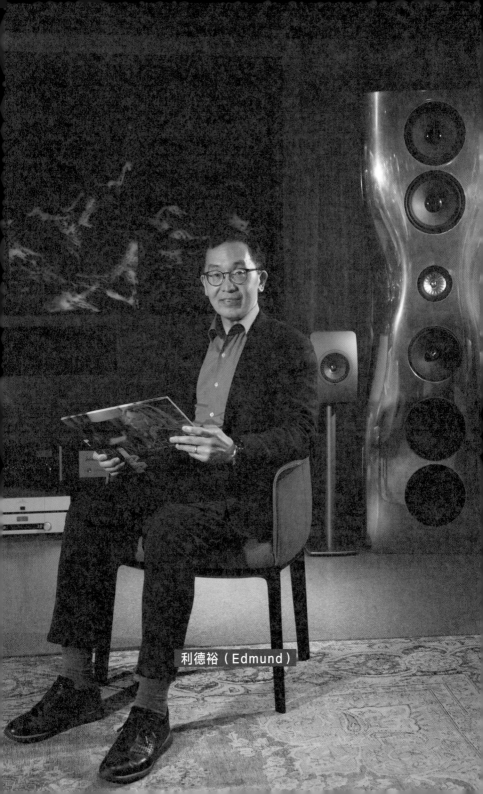

利德裕（Edmund）

██位於中環的「KEF Music Gallery」，是金山科技集團（Gold Peak Technology Group）旗下著名英國音響品牌 KEF 的產品展示廳和體驗空間。金山科技工業有限公司總經理及集團環境社會及管治發展總監利德裕（Edmund）介紹，KEF Music Gallery 的室內設計出自英國建築及設計公司 Conran and Partners：「整體環境的設計和選材別出心裁，讓客人感覺猶如安坐家中，體驗不同場景下的音響效果。」

優秀的設計能提升用家體驗，除了 KEF，金山科技集團旗下的電池品牌 GP 超霸也是例子，透過充電電池設計出便利用家的環保體驗。Edmund 說：「設計產品時考慮到環保因素，不僅能夠實踐企業責任，亦為用家提供一種綠色生活體驗。」

「發燒友」與大眾各有所需

步進 KEF Music Gallery，目光先被流線型、逾六呎高的座地高保真（High-Fidelity, Hi-Fi）揚聲器「MUON」吸引。MUON 是英國設計大師 Ross Lovegrove 與 KEF 合作推出的經典產品，精鋁鑄造的外殼獨特美觀，配合精湛的音響科技，提升視覺和聽覺效果。 KEF 有不少產品受「音響發燒友」追捧，價格不菲的 MUON 可謂他們眼中的珍品。Edmund 說：「我常常開玩笑形容，音響發燒友聽歌時愛留意聲音哪

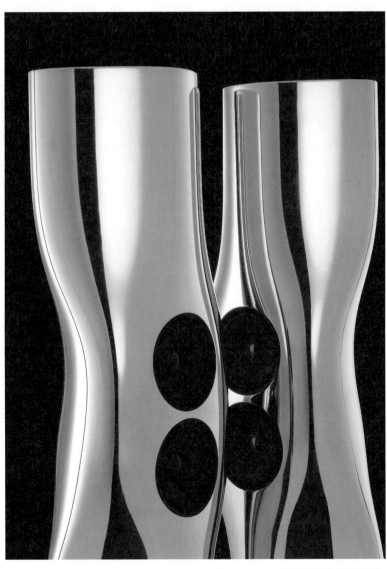

由 Ross Lovegrove 設計的「MUON」Hi-Fi 揚聲器。

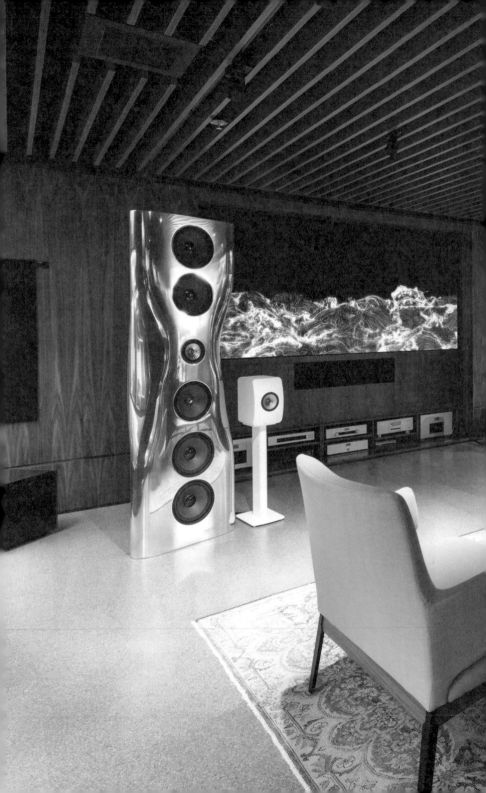

位於中環的「KEF Music Gallery」。

裡有瑕疵。當然 95% 的普羅大眾並不會這樣聽歌，例如在時代趨勢和科技進步下，有些人追求的，是音響用起來要方便，我們也因此推出了無線音響系統。」

除了可連接各種音源作串流播放的無線音響，KEF 亦有耳機和超重低音揚聲器（Subwoofer），當中不乏機身小巧、售價相對大眾化的選擇。要滿足不同類型的用家需求，音響由設計、生產到銷售，都需要大量巧思，Edmund 說：「所以我們內部設計團隊會負責做傳意設計、產品設計和包裝設計等，另外亦不時請知名設計師合作，如 Sir Terence Conran、Marcel Wanders、Michael Young 和 Eric Chan 等。」

疫情持續那幾年，他發覺大眾更渴求優質的聆聽體驗。「很多人留在家的時間多了，不論聽歌或看電視，都會想提升音響設備的質素。」再者，現代人的常態就是智能電話不離身，戴著耳機邊做運動邊聽歌、駕車時播放音樂，全是日常生活體驗。英國跑車品牌 Lotus 便引入了 KEF 音響系統，當中的

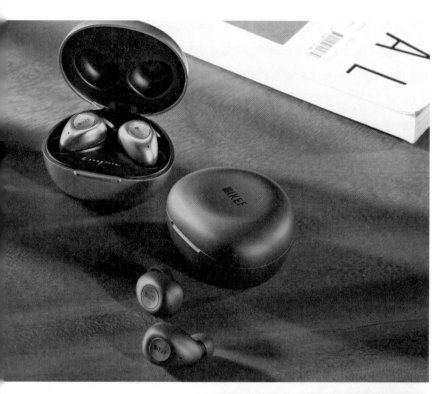

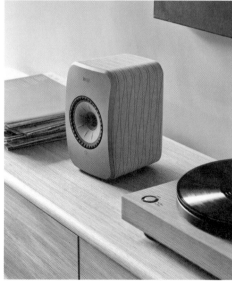

上｜除了「MUON」Hi-Fi 揚聲器，Ross
Lovegrove 也為 KEF 設計了「Mu3」無線
耳機。
下｜由 Michael Young 設計的 KEF 無線音
響系統「LSX II」。

「Uni-Q」技術一直是KEF高級音響的招牌設計元素，Edmund簡單解釋：「用傳統揚聲器，你要坐在房間中央聽才最好，Uni-Q則令聲音均勻分佈全房，不再局限於『皇帝位』，你坐哪裡聽都是最佳位置。」

電池換上環保包裝

一對小小的耳機與生活體驗息息相關，一粒電池的影響也不容小覷。金山科技集團的成員機構金山電池，是電池品牌GP超霸的開發、製造及

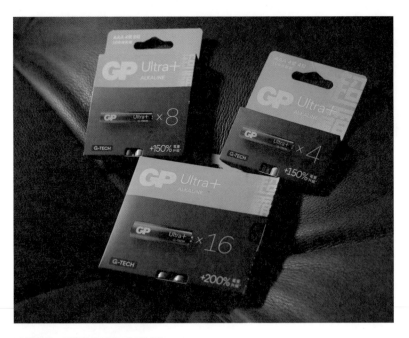

GP超霸部分一次性電池換上環保的全紙盒包裝。

分銷商，Edmund 自然熟悉電池產品的設計。今時今日談到充電，大家可能想起行動電源（Power Bank），Edmund 說，其實 AA、AAA 等不同型號的電池，需求量仍非常大。「譬如很多玩具和便攜式產品，用的都是電池。另外，智能裝置可能會用到鈕型電池，某些煙霧感應器更需要 9 伏特（Volt）電池。」

Edmund 說：「一次性電池雖只能用完即棄，各地的電池回收政策也不同，但全球對一次性電池仍有實際需求。」為了推動環保，GP 超霸從設計出發，2022 年開始將部分一次性電池換上全紙盒包裝，並可重複使用封口，以大豆油墨印刷亦利於紙盒回收。

設計便利的充電體驗

GP 超霸推出一系列「綠再」（RECYKO）充電電池及充電器，也是積極推動環保之舉。Edmund 以綠再 AAA 充電電池為例，可循環充電 500 次以上，相對即棄電池，大大減輕堆填區的負荷，對消費者而言，也絕對更為划算。不過 Edmund 笑言：「如果你隨機訪問市民會否為了支持環保，而使用充電電池，相信很多人都會願意的。但行為上，他們卻會因種種原因而卻步，例如使用時是否安全和方便等。」

為了方便用家，在綠再系列當中，「十分充」充電電池與充電器
可快至十分鐘內，便將電池充好。Edmund說：「充電電池是藉
著設計便利的體驗，令用家養成一種使用習慣，從而實踐環保。」
金山科技集團曾辦工作坊，讓中學生及大學生了解充電電池的結
構，再運用設計思維（Design Thinking），構思改變用家習慣使
用即棄電池的方案，雖老生常談，但確如Edmund所言：「培養
下一代的環保意識非常重要。」

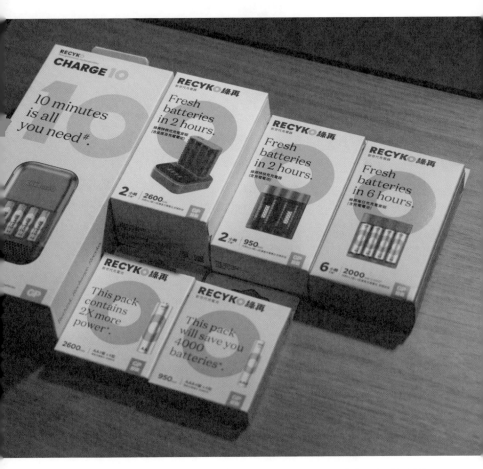

左｜綠再「十分充」超快充電器，只需十分鐘就能將充電電池充好。
右｜綠再系列充電電池及充電器。

「設計產品時考慮到環保因素，不僅能夠實踐企業責任，亦為用家提供一種綠色生活體驗。」

TinoKwan
Lighting
Consultants

11

來自燈光的氣氛

關永權（Tino）

███著名燈光設計師關永權（Tino）笑言自己有職業病。他乘搭飛機時，若覺得座位燈光不妥，會忍不住伸手調校一番；出外吃飯時，若餐廳的燈光糟糕，即使食物美味，也足以令他不再光顧。「吃一頓飯是一個體驗，食物講求色香味，如果燈光太弱，連『色』也看不清楚，或燈光太強刺著我雙眼，那怎會覺得享受呢？」

他固然是完美主義者，然而燈光設計對所有人都一樣，大大影響我們的體驗。Tino 自 1979 年創辦關永權燈光設計有限公司（TinoKwan Lighting Consultants），為餐廳、酒店、商場、商廈、住宅等不同項目設計燈光，作品遍布世界各地。他說燈光不只用來照明，更可營造氣氛，如同攝影師可運用光線，拍出動人照片。

燈光追求平衡而非平均

走進銅鑼灣一家居酒屋「權八」觀賞 Tino 的燈光設計，他說：「不論我為哪種空間設計燈光，事前必先去現場走一趟，細看環境。」Tino 的作品多不勝數，單單在銅鑼灣，就有另一間日本料理「板神」和商廈「TOWER 535」的燈光設計，均出自他手筆。他指創作前實地視察非常重要：「因為我是燈光設計師，而不是室內設計的原創者，所以要好好了解別人的室內設計。」這兩種職業大家的確未必分得清，Tino 甚至形

位於銅鑼灣的商廈「TOWER 535」。

容燈光設計為冷門:「我年少時也不知有這個行業!」

70年代他畢業於香港理工大學工業及空間設計系,初出茅廬本立志做產品設計師,後來因緣際會,加入國際知名燈光設計師 John Marsteller 的駐港公司。Tino 笑說,當初還將工作誤解成設計燈具:「最終很感謝老闆 John Marsteller,令我認識何謂燈光設計,那時我邊學邊做,誰知一做便愛上。」至今 Tino 設計燈光 40 多年,言簡意賅告訴你:「燈光設計就是以燈光來配合室內設計,表現它的風格,並按照該空間的需要營造氣氛,譬如日本餐廳和快餐店的需要,已截然不同。」

以權八居酒屋為例,充滿日本江戶時代的古樸格調,「它的室內設計以日本古式房屋為概念,有很多木柱和竹枝屏風,我便用燈光去增強這些重點元素。」Tino 解釋,木柱竹枝在燈光照射下,顏色與質感更為突出。居酒屋有入夜觥籌交錯的氛圍,何處明亮與昏暗,是 Tino 設計的一種平衡,「但不是要燈光平均!若全場『光掭掭』,燈光便沒層次,也毫無氣氛了。」

「Less is more」設計理念

在權八附近的板神日本料理,同樣提供日式用餐環境,然而室內設計不

上 | 居酒屋「權八」以燈光設計加強室內設計特色。
下 | 有光便有影，「權八」竹枝屏風的影子也帶出氣氛。

日本料理「板神」接待處的特色天花照明。　　「板神」貴賓室的和傘造型吊燈。

同，Tino 的燈光設計亦隨之改變。板神的室內設計以日本自然景色為題，裝潢採用木材和花崗岩。貴賓室懸掛日式和傘造型吊燈是一大特色，在 Tino 的燈光設計下，滲透一片日本風情。若請 Tino 將權八或板神的燈光效果逐項細數，大可談上半天，他強調：「燈光設計可以多，但燈具不需要太多。」

由 Tino 早年主要參與酒店項目，到後來涉足辦公大樓、住宅等不同範疇的燈光設計，他發覺行內一直有個通病：「很多設計師怕空間不夠光，便放很多燈具，以為穩妥一些。其實這樣不僅破壞了整個室內設計，而

且看上去很亂。所以多年來我不變的理念，是運用最少的燈具，營造最佳的燈光效果。」

「Less is more」的設計經驗，早令他明白補充光線，不一定要用更多燈具增加光源。「例如一盞燈不只可以照亮桌面，它的光線同時會反射到天花的。當然，如何運用要靠自己慢慢體會，將理論和設計融會貫通。」另一個很實際的問題是燈具愈多，燈掣自然愈多，為生活帶來不便。他早前為香港一個萬呎豪宅改善燈光設計，正是誇張的例子：「屋主就是說，家中原本有數十個燈掣，多得他也分不清楚！」

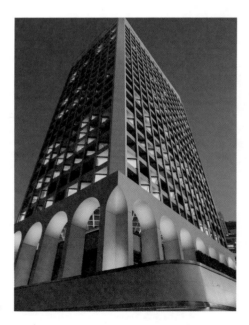

香港美利酒店的燈光設計出自 Tino 手筆。

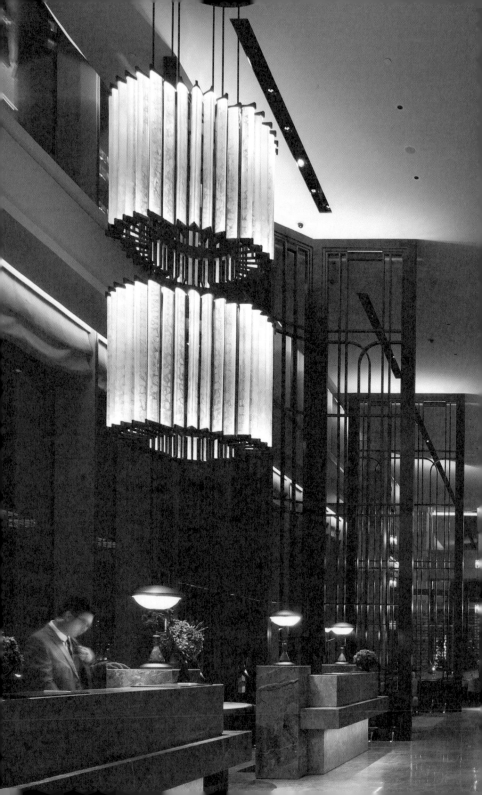

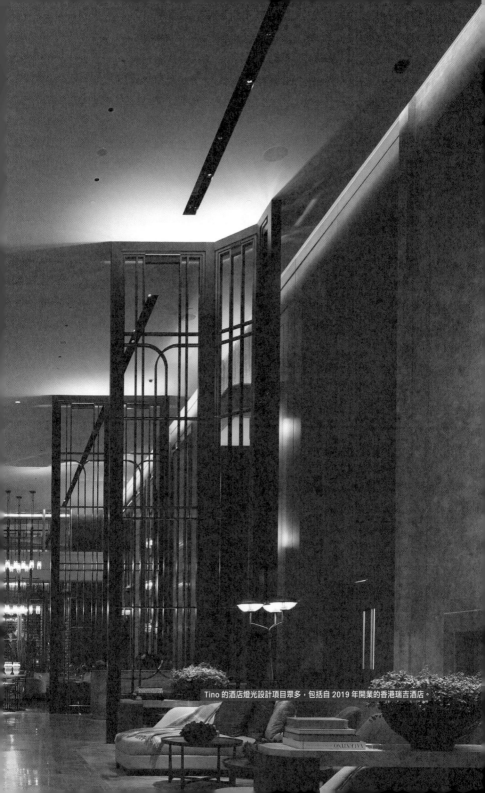

Tino 的酒店燈光設計項目眾多,包括自 2019 年開業的香港瑞吉酒店。

以燈光改善蝸居

香港出名住宅單位細小，納米樓尤甚，對普羅大眾而言，燈光設計可能陌生又遙遠，彷彿是高檔場所和豪宅專利。Tino 則說，其實設計燈光有很多方式，「不一定是很奢侈的事，尤其現在 LED 燈愈來愈便宜。」2019 年適逢他成立 TinoKwan Lighting Consultants 40 周年，曾在香港藝術中心舉辦「光·聚」展覽，除展示他過去數十年的重要作品，亦與建築及室內設計師張智強（Gary）合作，在展場搭建了名為「蝸居」的示範單位，名副其實僅 180 呎，非常寫實。

「香港經常討論居住環境問題，年輕人難以置業。當時我在想，自己身為燈光設計師，可以做些什麼？於是以『蝸居』這個作品，讓大眾了解即使單位細小，也可運用燈光設計來改善生活。」Tino 參與當中的室內設計，該單位呈長條形，並選用玻璃衣櫃門，「盡量令整個空間顯得通透，再配合燈光設計，便能提升舒適度，身在其中感覺寬敞一點。因為燈光照到哪處，我們的視線就能遠達哪處。」

單位還有智能照明系統，以感應器自動開關。「例如你在書桌前坐下，燈就會亮起，不必再動手開關燈掣了。」他覺得科技令燈光設計變得更有趣，「燈光設計結合了藝術和科學，當科技一直演變，設計也有所進

「光・聚」展覽的「蝸居」示範單位。

步。燈泡從鎢絲、石英、慳電膽、金屬鹵化物演變到現時的 LED，每次有新技術出現，我都要重新學習，怎會悶？」▇▶

「燈光設計就是以燈光來配合室內設計，表現它的風格，並按照該空間的需要營造氣氛。」

The Hongkong
and Shanghai
Hotels, Limited

12

設計款客之道

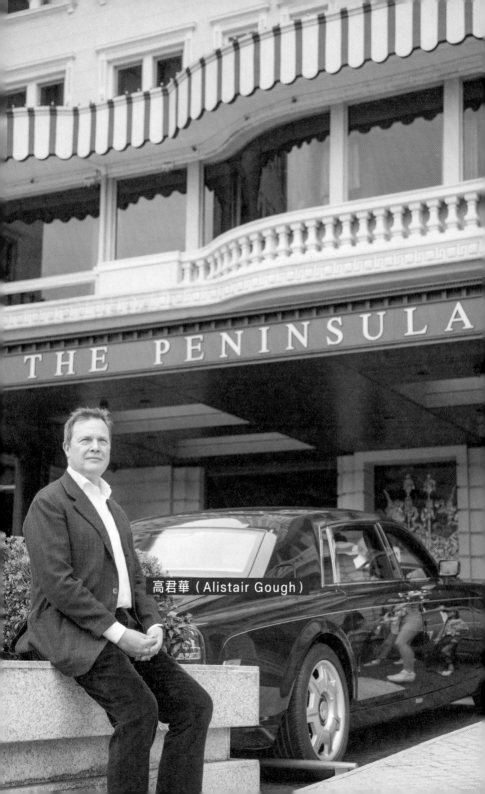

高君華（Alistair Gough）

██從前我們出外旅遊才住酒店，直至疫情爆發那幾年出埠無門，在本地酒店短宿玩樂的「宅度假」（Staycation）興起，令酒店體驗變得更日常和重要。香港上海大酒店有限公司（The Hongkong and Shanghai Hotels, Limited，HSH）項目總經理高君華（Alistair Gough）說，「其實 Staycation 出現之前，香港半島酒店已推出不同的短宿優惠計劃很多年了，我也會和太太在周末入住。」

由香港上海大酒店經營的半島酒店，遍佈全球 11 個主要城市，當中以 1928 年開業的香港半島酒店尤其歷史悠久，「在大堂茶座吃下午茶」是著名的優雅體驗，Alistair 指：「大堂茶座是香港半島酒店的靈魂，而海外的半島酒店大堂茶座設計，也是由此發展出來。」當你步入大堂，酒店體驗便開始，背後涉及各種設計，「有些設計在面世數年前，我們已展開構思。」

有種尊貴叫半島

香港半島酒店早在 2009 年獲評為一級歷史建築。古物諮詢委員會在評級簡介中，除提及酒店外牆有粗琢石作、拱形窗戶和拱門等特色，也形容它的內部具有新古典主義和巴洛克建築風格。酒店大堂高聳的樑柱和浮雕裝飾都散發氣派，只要你置身其中，便一目了然。屹立尖沙咀海旁

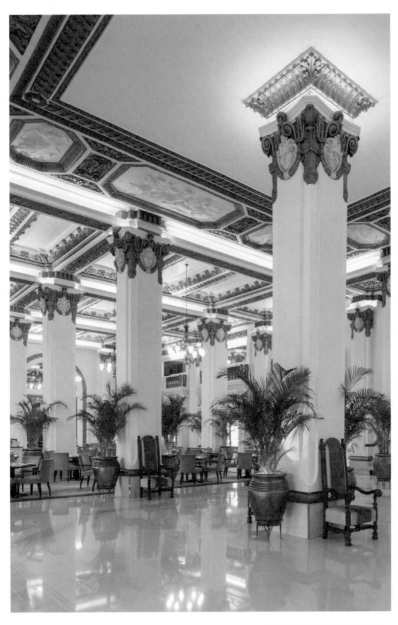

大堂茶座的樑柱和浮雕裝飾盡顯氣派。

獲評為一級歷史建築的香港半島酒店。

的半島酒店，固然在不同時代進行過翻新工程，「但你會發覺大堂的佈局設計，仍保持著 1928 年開幕時的神髓。」Alistair 解釋，「半島品牌是建基於傳承和歷久常新的精神，透過打造奢華的酒店體驗，滿足客人的需求。」

設計尊貴的酒店體驗，所需的不只建築硬件，Alistair 說，體驗設計始於半島酒店集團的營運部。「因為營運部的同事平常直接接觸客人，能了解他們的需要，所以由酒店的門僮、服務員到餐廳侍應所提供的服務，都是我們設計時要考慮的元素，好讓他們為客人帶來美好的體驗。」香港半島酒店於 20 年代尾開業，是全亞洲首間有門僮迎賓的酒店，高檔定位可見一斑。當時半島酒店的對面就是香港往來歐洲的火車總站，酒店因而吸引了歐洲遊客入住，亦漸成香港達官貴人的社交場所。

眾所周知，昔日不少巨星如張國榮，都是半島大堂茶座的常客。「現在仍有不少明星和名人入住半島酒店。」他分享說，半島酒店在 1994 年完成擴建高座大樓後，在樓頂設置直升機停機坪，供客人乘坐直升機，確保在鬧市中仍可保持私隱。他笑言：「客人入住酒店兩星期，外界也不知情，這不僅限於名人，還有世界各國的外交官、總統和領導人。」

上｜香港半島酒店 50 年代舊照，可見昔日的迎賓門僮。
下｜半島酒店高座大樓樓頂所設的直升機停機坪。

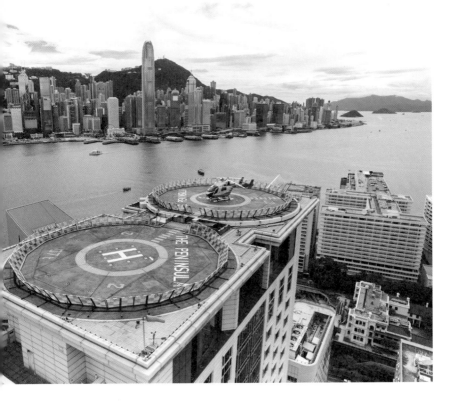

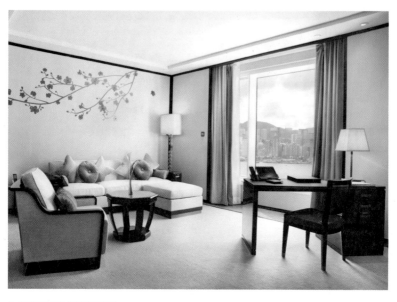

左 | 飽覽維港景色的高級海景套房。
右 | 設於床邊的互動觸控式控制台。

以人為本的體驗設計

隨著 Alistair 走進半島酒店的高級海景套房，可見寬敞的客廳和睡房，均飽覽窗外的維港景色。他說 2012 年半島酒店進行了翻新工程，重新設計逾百間客房，並加入先進的科技元素，包括各款輕觸式平板電腦和遙控器，讓客人控制房內的設施。而客房設計是一間酒店的重點，住客一舉一動一坐一躺，甚至拿起遙控器的感覺，均是設計住宿體驗的細節。

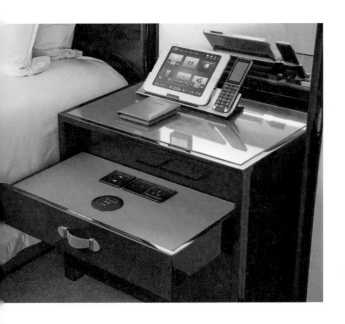

「我們身處這間套房就是在 2012 年翻新的，直到現在 2023 年，已過了 11 年了。」但確如 Alistair 所說：「房間的狀況依然很好！」他以客廳特別訂製的沙發為例，坐上去仍然舒適和具有承托力。

「我們要確保房間內一切都舒適而耐用。我們集團一向注重客房內的科技設計，遙控器等科技設施皆由半島酒店團隊自家研製，並實踐以人為本的設計理念。例如研製遙控器時，集團的行政人員都會細心審視設計樣板，並向我們提出意見，達到集思廣益的效果。」連設計小小的遙控

器也考慮周全，何況是一間客房的整體設計？

Alistair 解釋，團隊先由設計意念出發，再搭建實物原大的樣板房間，「房內所有設備包括睡床都是以膠合板製成，牆上標示了燈掣的位置，加上電腦效果圖的輔助，讓我們可以走進房間內，真實地體驗一下整個空間。」下一步是建造萬事俱備、幾乎與真實客房無異的模擬房間。「在這間房所拍的照片，我們甚至可用作市場推廣的宣傳照，因為它基本上已呈現竣工後的客房模樣。」模擬房間更接駁了自來水和無線網絡，團隊會「入住」作親身體驗，並微調設計，Alistair 笑說：「我在那裡睡過，集團很多行政人員都在那裡睡過！」

奢華而不奢侈

形容半島酒店的體驗設計為奢華，絕不為過，然而奢華令人聯想到奢侈，奢侈總意味著一點浪費。Alistair 說，其實半島客房對物料精挑細選，不僅為提升住宿體驗，也因為著重可持續發展。「例如套

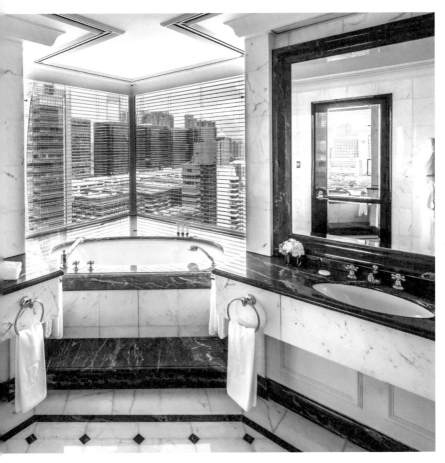

半島酒店海景套房選用縞瑪瑙為浴室物料。

房浴室的縞瑪瑙（Onyx），是半島酒店在 1993 年擴建時所用的，到 2012 年再進行翻新工程，那些縞瑪瑙的質素依然很好，因而沿用至今，可見我們早在 90 年代，已開始注重酒店設施的可持續性。」

他補充，世界各地的半島酒店進行新建及翻新工程，均採用可持續發展的國際綠色建築標準，包括英國設立的 BREEAM（Building Research Establishment Environmental Assessment Method），以減少對環境的影響。由建築層面回到此刻身處的海景套房，Alistair 說：「科技的進步或客人需求有所改變，都將驅使我們翻新客房，但我們對設計細節的關注則日久彌新。」　■▶

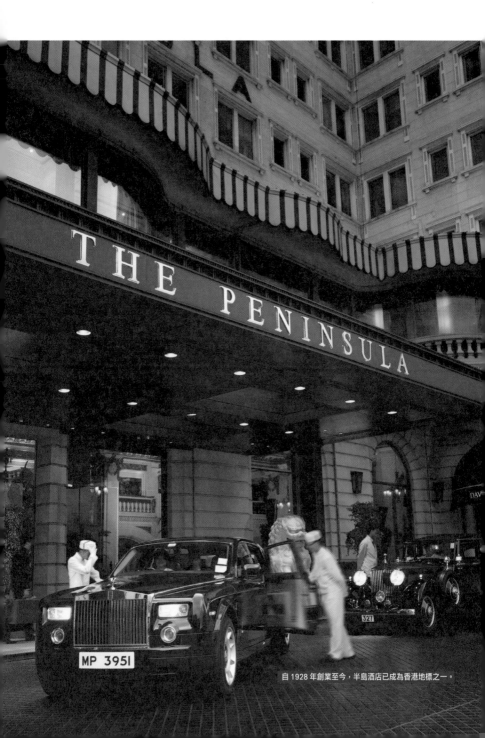

自 1928 年創業至今，半島酒店已成為香港地標之一。

「半島品牌是建基於傳承和歷久常新的精神，透過打造奢華的酒店體驗，滿足客人的需求。」

附錄

《設計好改變》書中訪問的 12 家香港設計企業，均是香港設計中心第二屆（2022-2023）特別企劃「設計好改變」（ Design In Action ）部分參與者，希望藉此引領年輕人探索設計行業，在下一代心中植下設計的種子。今屆「設計好改變」舉辦了逾 70 場活動，邀請近 60 家本地設計企業參與，並與超過 300 位本地大專、初中和高小學生交流，讓他們了解設計的價值和職業生涯規劃。「設計好改變」聯繫了日常鮮有機會碰面互動的設計企業和學生，而透過種種分享活動，設計企業再次肯定設計的價值，學生則難得一窺設計師的工作日常，對他們啟發良多。

參與公司有話兒

「設計好改變」

Design Can...

設計可以創造沉浸式使用者體驗與奇妙時刻
為世界各地的人們帶來歡樂

William Kelly Willis
華特迪士尼幻想工程（亞洲）行政創意總監

設計可以創造永恆不變的精緻體驗
為世界各地的旅客締造難忘回憶

高君華（Alistair Gough）
香港上海大酒店有限公司項目總經理

設計可以賦予一個空間生命力
讓不同的人在不同時空
創造出無限可能

梁志天
梁志天設計集團創始人

設計可以運用燈光營造氣氛
讓使用者體驗整個空間環境
欣賞到室內設計
同時享受到美食
提升用餐體驗

關永權
關永權燈光設計有限公司創辦人及首席顧問

創造鼓勵主動學習的新型學習空間

譚漢華
周德年建築設計有限公司董事

設計可以帶領我們構思創新的空間策略
加強社會的聯繫，推動文化發展

劉鎮淇
歐華爾顧問有限公司項目總監

設計可以帶來更優美的公共空間
令城市更有趣味、生活更健康和更幸福

黃鋆暉、黃達禮
凝態建築設計有限公司聯合創辦人

設計可以創造深入民心的經典角色
令香港品牌衝出國際

許夏林
小黃鴨德盈控股國際有限公司主席、執行董事及行政總裁

設計可以令老人家也能享受美食
活得更有尊嚴
為「超老齡化社會」趨勢作好準備

文慧妍
軟餐俠創辦人及行政總裁

設計可以令人反思產品的生產過程
重塑人與自然及社區的關係

何文聰
FabLab Tokwawan 創辦人

設計可以構建創意生態系統
令香港創新企業接通中國內地及全球市場

陳卓文
騰訊眾創空間（香港）社群經理

設計可以與文字相輔相成
不單只承傳文化
亦促進中西文化交流

劉小康
靳劉高設計創意策略創辦人

設計可以探索未來的工作和休閒娛樂的發展
迎接勢不可擋的元宇宙經濟

Dough-Boy
BlueArk 創意總監

附錄二

參與學生有話兒

「設計好改變」

What D!A Student Say...

與設計師接觸和聽取他們的建議，並向他們學習，是很棒的經歷，讓我明白到人人都可以成為出色的設計師！

胡文嘉／官立嘉道理爵士小學

一直以來，我覺得設計師高不可攀，亦很難接觸到他們，以為他們是很難溝通的。今次透過參與各種參觀和交流活動，我發覺原來他們很平易近人，十分喜歡與我們溝通。他們常常用不同的角度去設計，而以人為本的設計令我們有更好的生活體驗。

陳柏穎／奇極創作室

這些設計師一直很有韌力和決心，他們在各行各業中成名和取得成功，並不是一件容易的事。當我了解到他們怎樣由設計系學生成為學徒設計師，然後在設計生涯中達到新的里程碑，令我深感當中的過程耐人尋味，對我也是一個很大的鼓勵。他們的雄心壯志和對設計的熱愛，激勵我去努力實現自己的夢想。

黃雅霖／聖保羅男女中學

與設計師接觸後，我覺得他們充滿創意。平常我設計自己畫畫的風格，總要花很多時間，眼見設計師很快便能想到很多新穎的點子，甚至在十秒內已有初步構思，令我十分佩服。

周子昊／英皇書院

與不同設計範疇中發光發熱的設計師接觸後，我發現他們有些共同特徵—— 勤奮、充滿創造力和願意嘗試新事物。他們亦樂於分享經驗和教導他人，令我從中學到十分多知識和獲得靈感。

王淇心／香港理工大學

有才能的人都有「有趣的靈魂」。雖然老生常談，設計絕對首要講求創意，但我們可能容易忽視了其他東西的重要性。當我跟還在前線奮戰著的設計師們傾談互動，甚或看見他們即席示範和給予指導後，便意識到創意之外，還要有對於信念的堅持，以及不斷由錯誤中學習所累積的經驗，三者有機地結合，才是設計者的靈魂所在。

龍籍騰／香港珠海學院

鳴謝

《設計好改變》序言

香港設計中心主席嚴志明教授太平紳士

香港設計中心業務發展及項目總監林美華

香港設計師協會主席木下無為

2022 年美國建築師協會（香港分會）主席陳麗娥

受訪的設計單位（依筆劃及首字母排序）

一口設計工作室

叮叮科創

金山科技集團

科建國際

香港上海大酒店有限公司

香港社會創投基金

葉頌文環保建築師事務所

關永權燈光設計有限公司

凝態建築設計

BlueArk

Dress Green

FabLab Tokwawan

香港設計中心「設計好改變」團隊

項目策劃人：林美華

項目成員 ：楊浩櫻

　　　　　　徐子健

　　　　　　莊智行

　　　　　　蔡嘉雯

　　　　　　黃曉庭

　　　　　　黃宏祥

香港設計中心市場推廣及傳訊團隊（依筆劃及首字母排序）

王麗英

阮銘澄

「設計好改變」（Design !n Action）為香港設計中心主辦、香港特別行政區政府「創意香港」贊助的「設計營商周城區活動」之同期活動。

[書名]　　　　設計好改變
[策劃]　　　　香港設計中心

[責任編輯]　　Kayla
[書籍設計]　　Kaceyellow

[出版]
三聯書店(香港)有限公司·
香港北角英皇道四九九號北角工業大廈二十樓
Joint Publishing (H.K.) Co., Ltd.
20/F., North Point Industrial Building,
499 King's Road, North Point, Hong Kong

[香港發行]
香港聯合書刊物流有限公司
香港新界荃灣德士古道二二〇至二四八號十六樓

[印刷]
寶華數碼印刷有限公司
香港柴灣吉勝街四十五號四樓 A 室

[版次]
二〇二三年七月香港第一版第一次印刷

[規格]
大三十二開(140mm × 210mm)二〇八面

[國際書號]
ISBN 978-962-04-5292-5

三聯書店
http://jointpublishing.com

JPBooks.Plus
http://jpbooks.plus